TAICOT 特刊
「制止中共活摘器官海報徵選大賽」
Stop Organ Harvesting in China

聯合舉辦　日本移植旅遊考量會｜韓國器官移植倫理協會 KAEOT｜台灣國際器官移植關懷協會 TAICOT

目錄

序 ———————————————————— 06

《有朋自捷克來，不亦樂乎！》 ———————————————— 07

　　熊貓臉的共產主義

《原地打轉的獨裁者》 ————————————————————— 09

《感謝所有參與者，我們一同見證歷史》 ———————————— 10

　　台、日、韓民團共同舉辦

《獲獎者與評審們》 ————————————————————— 12

　　頒獎來賓

《來自德國的聲音》 ————————————————————— 16

《以超現實的詩意，凝視冷酷的當代》 ————————————— 18

　　簡介

　　採訪

《中共活摘器官大事記》 —————————————————————— 20

證據分析（一）
《不合理的器官等待時間》 ——————————————————— 26

　　死亡預約
　　極短的等待時間
　　和世界對照
　　急診移植
　　配型的難度

證據分析（二）
《不合理的器官移植數量》 ——————————————————— 29

　　一天多台手術
　　「死囚」與「自願捐獻」的騙局

《受害的群體》 ————————————————————————— 32

　　法輪功學員
　　新疆維吾爾族與哈薩克族
　　基督教徒、藏人

《天網工程系統下的失蹤案》————————————————————————— 36

　　大學生

　　弱勢群體

《活摘器官犯罪地圖》————————————————————————— 40

　　活摘器官產業鏈

《國際立法行動》————————————————————————— 46

　　核心考驗

《你的器官價值多少？》————————————————————————— 49

《連儂牆》————————————————————————— 50

共產主義與熊貓

捷克│邀請藝術家│ Barbora Balkova

中華人民共和國 － 以其快速增長的經濟和不斷壯大的中產階級而自豪，並因其全球擴張速度最快的市場而處於商業利益的前沿。儘管中國實際上仍然是一個極權國家，但它已經建立了一種特定類型的資本主義，它毫不猶豫地將自己的公民變成金錢，並將其濫用為器官交易的來源。

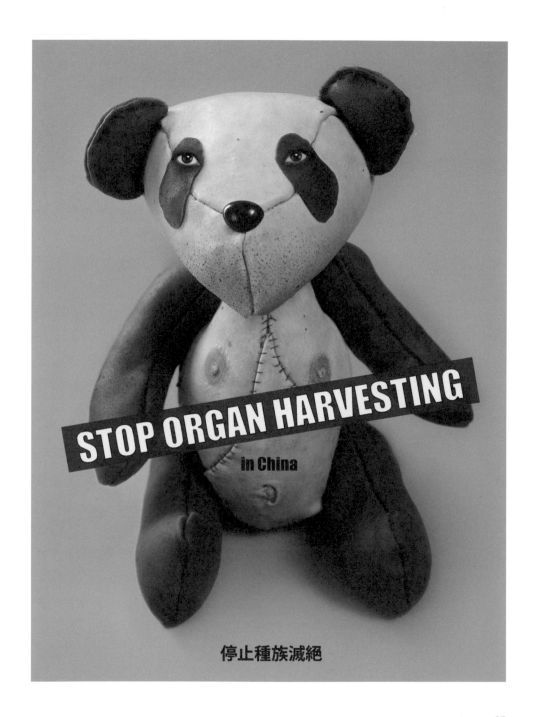

序

文 / TAICOT 編輯

我們是台灣國際器官移植關懷協會，一群致力於關注、推廣器官移植相關議題的醫師與志工。

經各國律師、記者、檢察官、醫師等十多年的調查發現，中共政權在系統地按需殺害並活摘死刑犯或良心犯器官，爲其龐大的移植產業提供器官來源。

據中華民國衛生福利部統計，2005 年到 2016 年間，台灣病人有器官移植需求而前往海外者，不完全統計超過兩千人，其中選擇到中國大陸比例高達 94%。世界各國患者在不知情的情況下，紛紛前往中國進行器官移植，活摘器官已然成爲全球性的犯罪。不僅使涉事病人及醫師承受高度醫療與法律風險，更危及中國未經同意即被活摘器官之死刑犯或良心犯的生命，實屬重大違反醫學倫理及國際人權法律問題。

基於民眾對此問題真實情況的了解不足，本協會自 2012 年起，在各大醫學會會議上發起相關之宣導活動，包括向全世界舉辦相關議題的設計比賽。

2020 年 < 制止中共活摘器官 > 國際海報徵選大賽，由韓國器官移植倫理協會、台灣國際器官移植關懷協會、日本 SMG Network 這三個國家的 NGO 團體聯合舉辦。評審團分別來自 7 個國家的 12 位插畫、設計師，包含世界著名的圖形設計大師 Seymour Chwast、韓國國民大學名譽教授 Hoseob Yoon、台灣前高雄市文化局局長尹立、國立台灣科技大學設計系副教授鄭司維、知名設計師聶永真等。

此次海報徵選，共徵集到 1049 件參賽作品，分別來自全世界 70 個國家。除了海報的表現力之外，重要的是作品所傳達的內涵，藉由海報中理念的傳達，來喚醒大眾身而爲人的正義良知。

2021 年 1 月 16 日舉辦頒獎典禮全球直播後，我們所徵選出來自世界各地的優秀海報作品，預計將在日本、韓國、台灣進行實體及線上長期巡迴展覽，發出強而有力的呼籲，而這份刊物將紀錄此次徵選活動的海報、藝術家們的訪談、作品介紹以及活摘器官事件的始末與調查報告。

希望能喚起更多人對此議題的關注，早日制止這個已經持續了二十三年的世紀罪行！

panda-man
《有朋自捷克來，不亦樂乎！》

文 / TAICOT 編輯

封面上那隻靜靜凝視著你的「熊貓」，是來自捷克的藝術家 Barbora Balkova，在得知本會將舉辦國際海報徵選後，二話不說，主動將其作品製成海報無償贈與本次大賽。

Barbora Balkova 不僅主動提供海報，並表示願意大力協助宣傳，希望藉此讓更多民眾能了解「活摘器官」這個議題，呼籲更多海報創作者加入參賽行列。

1978 年出生的 Barbora Balkova，高中畢業後在南波西米亞大學學習視覺藝術教學，並同時在布拉格精美藝術學院跟隨 Jiri David 學習視覺溝通。2006 年畢業後繼續跟隨 Veronika Bromova 學習新媒體，2009 年完成了在 VVAA 學院，Miroslav Huptych 教授的藝術治療 2 年課程。

她的藝術裡包含著古典的油畫、攝影、雕塑，還有新媒體的部分。最常見的創作主題，是有關她個人的身分認同還有她多變的生命經歷；她也會將創作焦點放在近現代史的一般性或政治性議題，有的是她個人的記憶，有的則包含著人類歷史的集體回憶。

本次大賽她提供的作品主題為《熊貓臉的共產主義》（Communism with panda's face）。Barbora Balkova 女士以監獄中全身佈滿外科縫線的熊貓皮偶（仿人皮製成）來代表被中共活摘器官的良心犯。原本作為中國吉祥物的熊貓，如今反而變成了被國家機器活摘器官的受害者，諷刺之意不言而喻。

熊貓臉的共產主義

中共近年來一直想要向西方世界證明它的富裕及友善。它自誇快速擴張的市場經濟，可以帶來飛速增長的商業利益。面對西方國家，中共的外表像是一隻友善可愛的熊貓。

熊貓外表的顏色對比，如同中國道家學說的陰與陽，同時反映了中國過去和現在的光明與黑暗。文化大革命、反右運動、大躍進等等，都是過往的歷史，但中共至今仍是個極權國家，在中國，現下仍發生著許多大規模侵犯人權的事件。

中共甚至建立了一種「特殊」的資本主義 -- 它毫不猶豫地將它的人民也變成了「錢」-- 活摘人民的器官進行非法交易，甚至是跨國買賣。

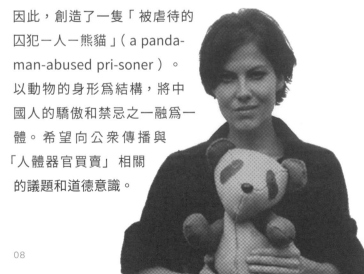

因此，創造了一隻「被虐待的囚犯一人一熊貓」（a panda-man-abused pri-soner）。以動物的身形為結構，將中國人的驕傲和禁忌之一融為一體。希望向公眾傳播與「人體器官買賣」相關的議題和道德意識。

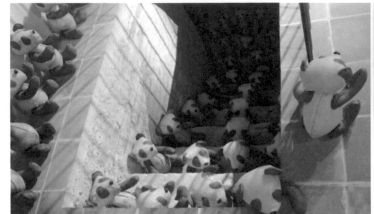
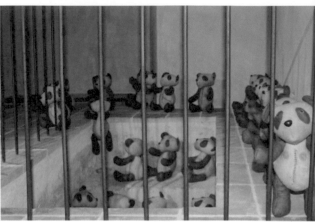
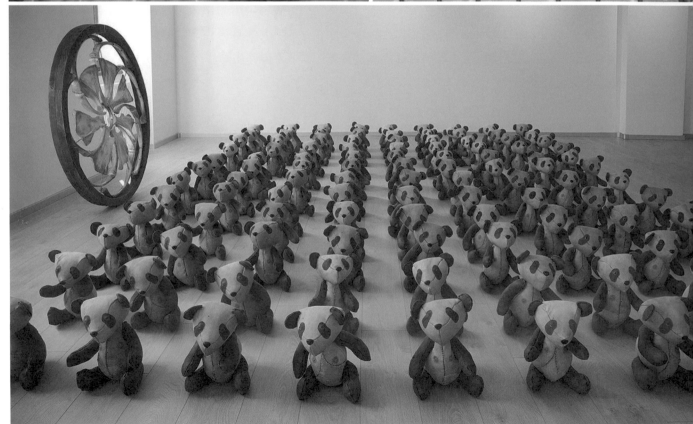

圖 / Barbora Balkova

《原地打轉的獨裁者》

THE CAROUSEL OF DICTATORS

文 / TAICOT 編輯

位於電動轉盤上的獨裁者們，每個都是木頭打造的真人大小，不需要太多介紹，多數人應該都能認出他們是誰 -- 希特勒、史達林、毛澤東和金正恩。Barbora Balkova 選擇他們，是因為他們在 20 或 21 世紀對人類歷史有著莫大的傷害。她依據受害者的數量，以及看這些獨裁者是如何消滅反對他的人士，依此來選擇她的創作對象。

即便這些獨裁者有些已經過世，但他們所犯下的罪行，以及留下的可怕事蹟，卻是人們想忘也忘不了。他們都選擇以革命的方式來改變一個國家，宣稱可以帶來富裕與繁榮，但是最後的結果，帶來的都是貧困、飢荒和讓數百萬人死亡的戰爭。

把獨裁者當作旋轉木馬，是想要對這些獨裁政權創造一種「反向的紀念 / 回憶 (anti-memorials)」。觀眾在觀看這些「旋轉木馬」時，不需要覺得沮喪或想要報復，但是應該可以從他們的「退化」而得到些許的滿足。他們的順從讓人們的情緒可以有所宣洩。這些自大狂人都變成了木馬、兒童玩具；他們變的溫順，配戴著馬鞍，可笑且荒謬，這樣的表現，也是對極權主義的一種譏諷。

然而，整個展品也在問我們自身一個需要警惕的問題：把一個獨裁者變成一個被奴役的木馬，是一件很讓人興奮的事嗎？ Barbora Balkova 希望觀看的人也會問自己同樣的問題。

旋轉木馬不僅是人們喜愛的風景，它不停的旋轉也象徵著歷史的重複。目前，世界上仍有一些不尊重人權的專制政權，例如緬甸、蘇丹、北朝鮮、中國等，仍然有許多關押異議份子的勞改集中營，這些被關押的人士，是在可怕的環境中度過他們短暫的一生。

VIDEO

臺灣國際器官移植關懷協會

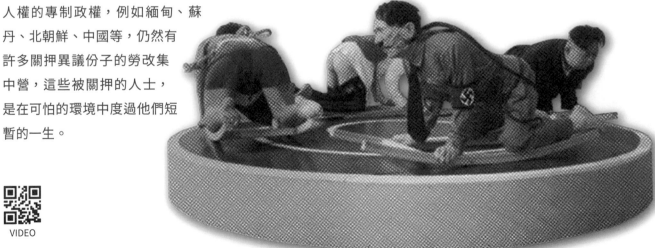

■ Barbora Balkova 對人權的關注，也明顯體現在她的《原地打轉的獨裁者》這個作品上。 圖 / Barbora Balkova

《感謝所有參與者 我們一同見證歷史》

文 / TAICOT

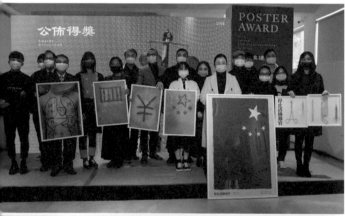

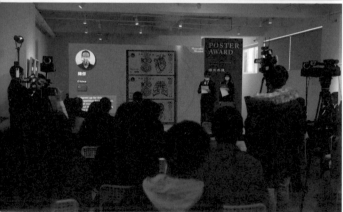

■上圖：2021 年國際海報徵選頒獎典禮現場來賓與得獎者大合照。
圖 / TAICOT
■下圖：2021 年國際海報徵選頒獎典禮現場。圖 / TAICOT

以「制止中共活摘器官」爲主題的海報徵選，首屆在 2014 年舉行。暌違六年，2020 伊始，全人類遭逢前所未有的世紀瘟疫武漢肺炎，但在病毒肆虐全球之際，中共的活摘器官罪行卻從未消停。

2020 年，我們再度舉辦「制止中共活摘器官—國際海報徵選大賽」並於 2021 年 1 月 16 日在台北舉行頒獎典禮。此次邀請到來自瑞典、美國、義大利、韓國、台灣、泰國、中國，7 個國家的 12 位設計師組成評審團，其中包括世界著名的圖形設計大師 Seymour Chwast、韓國國民大學名譽教授 Hoseob Yoon、台灣設計師聶永眞、國立台灣科技大學設計系副教授鄭司維等名家。

在這場面向全球平面設計師的國際競賽中，共獲得來自 70 個國家 / 地區的 1049 項作品提交。最後從這些海報當中，評選出 49 件作品，分別頒發金獎、優選、佳作、人氣、協會精選等獎項。

這群設計師與插畫師，通過將中共活摘器官的可怕現實昇華爲一件件海報作品，向全世界發出「停止活摘器官」的強烈信息。

當日現場直播的頒獎典禮上，曾率領六四天安門學生運動的吾爾開希出席，並向與會的設計師們表示感謝。

台日韓民團共同舉辦

本會理事長蕭松山表示，此次大賽由台灣國際器官移植關懷協會、韓國器官移植倫理協會及日本 SMG Network 共同主辦，邀請來自世界各地的知名專家擔任評審。

「我們感受到每一位創作者的用心，作品透過海報的藝術表現力，呼喚身而爲人的正義良知。我們看到每一幅海報都不僅僅是一件作品，更是創作者對人權和生命的關懷！」

他提到，中共系統性活摘法輪功學員等良心犯器官，從 2006 年被曝光以來，大家可以看到，世界各國移植患者紛紛前往中國進行器官移植後，受害者已經從法輪功群體擴大延伸到新疆維吾爾族人，藏人，家庭教會等等弱勢群體，移植患者們在不知情的情況下無知的成爲了中共的幫兇，活摘器官已然成爲全球性的犯罪。因此協會必須要舉辦各類型的活動，不斷地發出呼籲。

此次活動能夠辦理成功，尤其感謝每位參與大賽的創作者，蕭理事長表示：「我們相信眞相的廣傳，所有的力量最終將匯集，在不久的將來，停止中共活摘器官的罪惡，此時此刻每位的用心付出，都將成爲歷史的見證！」

■ 12 位來自世界 7 個國家的評審們：由左至右為 Seymour Chwast、Gabor Palotai、Leonardo Sonnoli、大雄、Cheryl Gross、Siam Attariya、聶永眞、鄭司維、Piero Di Biase、池農深、尹立、Hoseob Yoon。　　圖 / TAICOT

韓國器官移植倫理協會會長李勝遠，透過影片致詞提到，2017 年韓國電視台「TV 朝鮮」親赴中國最大器官移植醫院，暗訪報導非法移植旅遊現場，震動世界。2020 年《韓國器官移植法修訂案》的通過，拉開了截斷韓國人海外移植的序幕。「此次大賽的一千多張作品，無論獲獎與否，每位參賽者都是真心站在正義一邊。這就是巨大的力量，未來我們跟大家一同對抗不義。」

日本 SMG Network 會長加瀨英明表示，從 2019 年開始，以美國為首的各國，加拿大、英國、台灣、韓國等都禁止國民到中國大陸接受器官移植，也陸續對中共的器官買賣暴行進行制裁，並強調「日本與台灣是命運共同體，希望日台並肩戰鬥，共同對抗中共政府的人權暴行。」

DAFOH 亞洲區法律顧問朱婉琪指出，台灣國際器官移植關懷協會在反活摘的議題上，可以說是立足台灣、放眼中國和世界。該協會在台成功推動了 2015 年《人體器官移植條例》修法，禁止台灣人向

器官來源不明的國家進行器官買賣及器官仲介。如果接受海外器官移植者，返台後要繼續接受治療的話，必須要登錄在海外移植的國家、醫院、醫生還有器官種類。

朱婉琪表示，這項修法可以說不但配合了國際修法的形勢，「我們也把這項非常重要的修法成就推廣到日本、韓國的國會。這些年來在國際上面，協會的醫生及律師在歐洲、美國、日本、韓國參加過多次國際研討會，將藉由醫學和法律角度所蒐集到的證據和分析，向全世界說明這個前所未有的邪惡迫害，並且獲得相當多的支持。」

波蘭知名網紅斯坦（Stan），透過影片致詞說，他非常感謝所有來自 70 個國家的參賽者，這表示還有很多人在意中國人權問題，也有很多人會關心這種完全無人道的活摘行

為，「大家都知道中國共產黨是犯罪組織，希望透過海報比賽讓更多人知道中共所做的非法行為，尤其是這種完全把人當做物品、當做器官庫的行為。」

「全球要提高自己的危機意識，波蘭不會跟中國共產黨直接交好，因為這是很大的危險！」斯坦指出，「想要悶聲發大財的人真的很多，但是身為社會一分子，必須一直提醒大家，共產黨帶來的風險是多麼大。」斯坦說，波蘭憲法禁止共產主義的宣傳，也算是對波蘭人的多一層保障，「因為台灣站在對抗中共的第一線，我認為可以參考波蘭的做法。」

VIDEO

■ 正義女神像＿這次海報比賽的精神象徵：公平與正義。　圖 / PxHere

POSTER AWARD
《獲獎者與評審們》

文 / TAICOT 編輯

■贏得金獎的伊朗設計師巴赫拉姆‧加拉維‧曼齊利（Bahram Garavi Manzili）說：「海報比賽的主題獨特又駭人。在中國的良心犯遭活摘器官，我之前從未聽聞，也難以置信。不幸的是，活摘器官這件事竟然是由國家政府（中共）主導，而非僅是個人或小團體的所為。參與此次活動或類似的比賽，不僅涉及藝術涵養與設計視野，更考驗著我們是否具備人道關懷的精神。也因此，所有這次海報比賽的參賽者都是贏家，所有人也都展現了對人道關懷的責任。」

■評審 Seymour Chwast 在評論這張海報時，發自肺腑的反饋：「它從其它海報中脫穎而出，我意識到這是張很有力量的海報，是一個非常好的表現手法。這張海報讓所有觀賞者對那些被活摘器官的人，都能感同身受。我不確定作者是否特意不在畫面上留下任何文字，但這無所謂，畫面上已充分表達一切。我們所看見的作品既美麗又駭人，兩者並存。這張海報在寫實的表現上非常完美。」

■評審 Hoseob Yoon：在所有作品中，「紅色傷疤」非常優秀。它以術後留有的縫線精準地表達了本次主題，同時在藝術形式與譴責惡行間取得很好的平衡。作為這次比賽的評審，我想在此分享這篇文章，一位生活在 1700 到 1800 年代的德國詩人寫道：「在宇宙中只有一座廟宇，那就是人體。」（註：販賣人體器官的行為，就如同摧毀了廟宇神殿）

■日本學生大橋輪的海報「預訂」，獲得銀獎。她說：「能夠參加此次大賽，我從內心感到非常高興。因為通過這次的大賽，我能夠對活摘這件事情，有了時間去思考並認識，也增加了許多知識。我這次的創作作品，是以兒童為對象。因為現在在中國大陸每天都有很多兒童遭受活摘之害，他們的父母也因為無法將犯人繩之以法而一生悲痛。」

大橋輪說：「在此同時，還有成千上萬生活在這世界上的人們，不知道這些受害者與其家屬的實情。為了讓他們知道這件事，我們能夠做的事就是傳達真相。如果我的作品能夠得以作為一個契機，讓人們知道活摘的事實，對我而言是萬分榮幸。這次真的是十分感謝大家。」

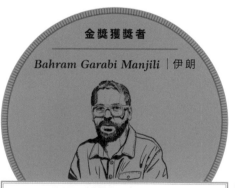

金獎獲獎者

Bahram Garabi Manjili ｜ 伊朗

紅色傷疤

意識形態、壓迫和金錢的結合，必將帶來災難性的後果。

■世界著名的圖形設計大師 Seymour Chwast
評審非常喜歡本次大賽的金獎海報的表達
方式，簡潔、充滿力量。

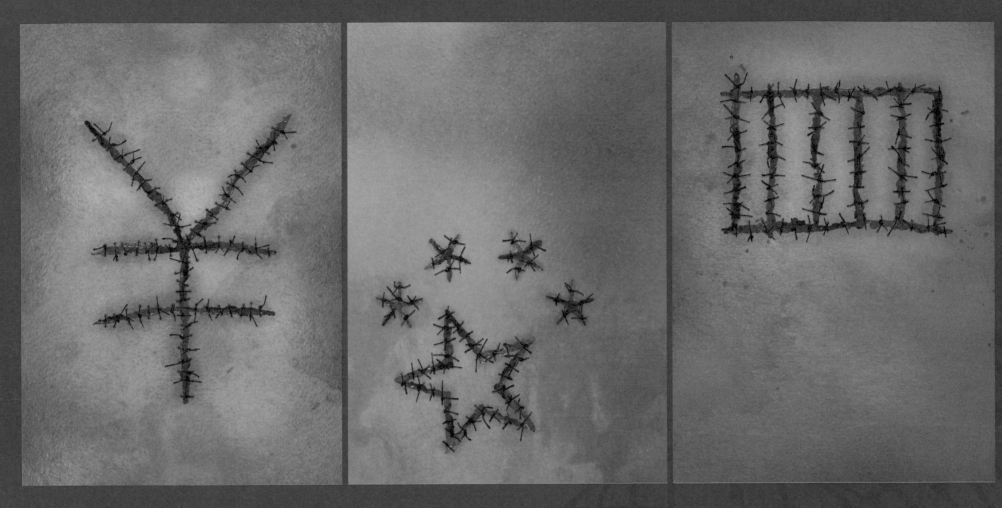

▲ *Goldan Award*　　金獎海報（紅色傷疤）

■來自南巴西古里提巴城的 VVE 設計工作室，以海報（殘破的旗幟）獲得銅獎（海報於 15 頁），其得獎感言：「對於作品被認可我們感到開心，但更重要的是，能夠對這個造成許多不幸的議題（中共活摘器官）的傳播有所貢獻。」對於創作，「我們一向追求簡單有力的設計，讓來自世界各地的任何人都能理解的、清晰且具有記憶點的視覺畫面。所謂 少就是多。」

巴西 VVE 說：「通過從中國國旗上去除最重要的元素（星星），我們揭示了那些被國家強行掠奪的人的痛苦。損壞的中國國旗，意味著活摘器官對人民與國家造成的暴力、對他們的身份和生存本身的威脅。」

頒獎來賓

■台灣監察委員田秋堇為獲得金獎的伊朗圖像設計師 Bahram Gharavi Manjili 頒獎。她說,中共活摘器官比希特勒屠殺猶太人、建造集中營的事件,更加恐怖、殘忍及匪夷所思。

田秋堇指出,當她了解愈多真相,就愈毛骨悚然地發現,如果我們在台灣因為有法律規定,器官來源要很清楚、要有登記的制度,都要等很久,為什麼中國器官移植旅遊可以隨便就組一團?不論你要移植心肝腎肺,它都可以在一兩個禮拜內讓你完全換到呢?是不是就表示它後面有一個活生生的、非常龐大的器官庫在那邊等待?

她也講述了 2015 年台灣通過《人體器官移植條例》當時的艱難:雖然政府禁止國人去器官來源不明的國家做器官買賣以及器官仲介,但政府並沒有真的進行罰款。她在監察院繼續追問衛福部的官員,終於官員們主動說要修改健保的給付辦法,「現在如果有人去大陸移植器官回來,你不把在海外去哪個國家,哪個醫院,哪個醫師,移植了哪個器官填清楚的話,那麼健保是不會給你抗排斥藥的」。

田秋堇表示,這個調查案,還被監察院的國家人權委員會選出作為人權教案。因此她在頒

獎現場不斷拍攝展覽海報照片,準備下一次去國家文官學院講這個人權相關案件時,「我要讓這些台下的公務員,看到我們的這些海報。」

■同時身為維吾爾族的吾爾開希說:「我們正生活

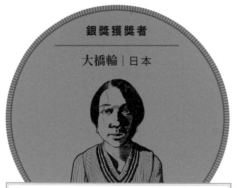

銀獎獲獎者

大橋輪 | 日本

預訂

在中國,每天都有許多兒童被拐賣器官,他們的屍體被發現時,所有器官都被切除了。他們的父母擁抱空的身體哭泣。我們必需面對事實。

在荒謬的時代,這也促使我們以荒謬的形式來傳達這麼嚴肅的議題,我們這個時代所存在的荒謬,正存在於當今的中國、存在於新疆的維吾爾族的迫害中、存在於中共對廣大中國民眾的迫害中、存在於活摘器官中。我呼籲眾多的藝術家們一起來為活摘器官這個議題來大聲疾呼、來喚醒大眾。」

■國際評審團代表池農深女士,為獲得銅獎的南巴西古里提巴城 VVE 設計工作室頒獎。她致詞時

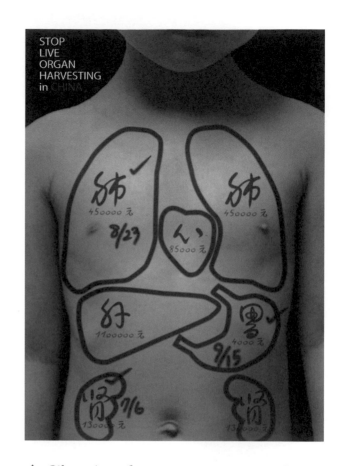

▲ *Silver Award*　銀獎海報(預訂)

表示,第一次聽到中共活摘法輪功學員器官是在2003 ～ 2004 年間。當時她與從事影像的朋友,想拍攝活摘器官紀錄片、揭露邪惡,但她的很多朋友都笑他們是在聳人聽聞,好像瘋了一樣。經過 18年後,中共仍在活摘器官,這是人類歷史的恥辱;但這次海報比賽的成功,共有 1 千多件作品,顯示愈來愈多人重視這個議題。

停止活摘器官

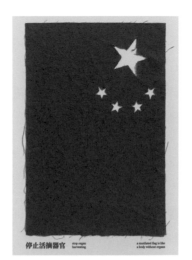

▲ *Bronze Award* 銅獎海報（殘破的旗幟）

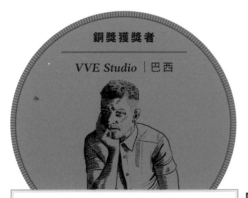

殘破的旗幟
就像沒有器官的身體

這張帶有殘缺的中國國旗的海報暗示了強行摘除器官對人們造成的暴力，損害了他們的身份，甚至損害了他們的生存。在中國，活摘器官是一種不容忽視的罪行。

元（貨幣單位）

來自波蘭的優選者 Szymon Szymankiewicz 表示：在我的國家，我常被認爲是具有爭議性的藝術家，但我由衷地相信藝術對於提高全球社會和政治問題的意識，以及爲被噤聲或受到忽視的人群發聲上，扮演著不可或缺的角色。

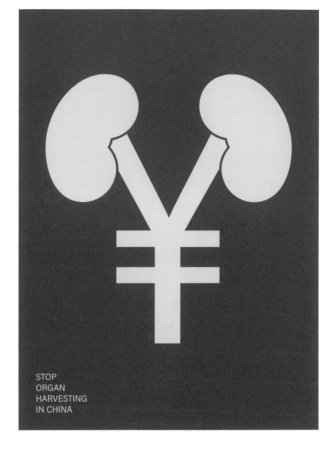

STOP
ORGAN
HARVESTING
IN CHINA

▲ *Merit Award* 優選海報（元）

■台灣橘子磨坊數位創意董事長沈羅倫，頒發優選獎作品時致詞說，抑惡揚善發揮正義感，這也是設計家與藝術家的責任與使命，所以他深感榮幸能有機會站在這裡，爲這些勇敢的藝術家們頒獎，當然也要向所有參與的創作者致上敬意。

《來自德國的聲音》

■德國國會議員布雷姆（Sebastian Brehm），基民盟／基社盟黨團

活摘器官是發生在中國的一種令人震驚的不人道殺戮。它使人淪爲可用的商品，這是絕對不能接受的。

在人權事務委員會的會議上，非法器官買賣已多次成爲會議中的辯論主題。中國的受害者主要是法輪功成員。自 1999 年 7 月以來，數百萬法輪功學員被任意逮捕和監禁，許多人受到酷刑，甚至被殺害。據悉，在中國有一千多間醫院專門進行這種手術，患者等待器官移植的時間只需幾天，最多幾個星期，而在其它地方通常得等上幾年。

因此，通過美國和歐盟等世界各國的決議，來抵制這種殘酷的行爲是非常重要的。我們需要國際準則，根據這些規則，每一個移植器官的來源都能得到清晰無誤的證明，這對於制止這些殘忍和不人道的做法至關重要。作爲人權事務委員會的成員，我將盡最大努力實現這一目標。

我們呼籲中國政府尊重國際準則，以及中國已簽署的聯合國關於公民權利和政治權利的國際公約。立即停止對中國法輪功的迫害，釋放所有被關押的法輪功學員及其他良心犯，停止器官盜竊！在這個世界上，沒有人有權利奪取一個人的生命來給予另一個人。生命權是普世價值，必須得到保護！

■克羅茲堡博士 Dr. Michael Kreuzberg，德國

這次比賽是一個非常重要、非常好的活動，讓大家關注中共長期以來組織並實施的又一種犯罪。遺憾的是，大眾對這種犯罪的瞭解還是太少了。因此，再次引起國際社會對它的關注，包括通過藝術手段，就更加重要了。

在習近平的領導下，中華人民共和國因其表面的經濟成就，和西方民主國家過於克制的（對中）政策，顯然使其認爲自己是不可撼動的。但是，隨著像這次比賽傳遞出的信息，也一步步形成對中共的壓力。全世界越多的人知道這些不人道的做法，政治家們最終就越會被迫將人權問題置於經濟利益之上。

■徐沛，旅德作家，德文小說《紅樓琵琶行》作者

告慰詩人力虹

爲了否認和掩蓋活摘器官的罪行，北京的共產黨政權不擇手段，包括逮捕和殺害反對者。詩人力虹 (1958-2010) 因此於 2006 年 9 月在中國被捕，於 2010 年 12 月 31 日在迫害中英年早逝。力虹用生命向我們展示了眞正的詩人在面對中共暴政時，如何大義凜然、英勇抗爭。他的生平與作品激勵讀者奮起反共抗暴、追求自由。

爲了制止中共活摘器官的暴行，各國各界的仁人志士更齊心協力舉辦海報競賽，有 1000 多件作品參選。如果力虹還活著，他一定會像我一樣感到欣慰。

■克爾普爾（Hubert Körper），位於法蘭克福的國際人權協會（IGFM）中國事務工作委員會

強行摘取活人器官是危害人類的最大罪行之一。根據可靠的研究報告，中華人民共和國每年有 6 萬至 10 萬例器官移植手術。據專家介紹，「捐獻」的器官大多來自被殺害的良心犯，特別是法輪功學員，也有維吾爾人、藏人和家庭教會基督徒。主要代表大屠殺受害者的加拿大人權律師大衛·麥塔斯談到，這是一種「新形式的邪惡」。倫敦法庭在 2019 年 6 月的最後報告中一致認定，中國在相當長的時間內

存在活摘良心犯器官的行為，受害者人數非常多。這次法庭的主持人是大律師傑弗里·尼斯爵士，他曾在海牙國際法庭對前南斯拉夫總統斯洛博丹·米洛舍維奇的戰爭罪審判中擔任檢察官。國際人權協會認為，良心犯繼續「被下令」進行大規模的殺害。多年來，中國政府只提供了承諾和意向聲明，但拒絕任何透明的調查來反駁這些指控。

專家們的證據綜合起來，足以在國際上判定，中共政權犯有種族滅絕罪和危害人類罪。但是，為什麼世界對中國的器官摘取事件保持沉默？為什麼國際社會無視這種反人類罪？中國共產黨在全世界有太多所謂的「好夥伴」，不僅來自工商界，許多國家政府和西方世界的媒體，甚至一些聯合國機構都在為中國政權唱讚歌。他們都被中共欺騙了幾十年，被中共的虛假承諾所矇蔽。

IGFM 再次呼籲國際社會採取行動：我們期待著對這些危害人類罪進行明確和絕不含糊的公開譴責。面對這種人權罪行，不再保持沉默是一個尊嚴和勇氣的問題。

這次的海報徵選大賽，由韓國器官移植倫理協會（KAEOT）、台灣國際器官移植關懷協會（TAICOT）和日本 SMG Network 這三個國家的民間團體共同主辦，活動結束後所徵選出的海報將持續舉行在網路上和線下的實體展覽，向公眾介紹獲獎作品及其背後的意涵。

主辦單位：

KAEOT
TAICOT
SMG Network

來自波蘭的插畫家 Pawel Kuczynski
以超現實的詩意
凝視冷酷的當代

圖 / Pawel Kuczynski　文 / TAICOT 編輯

簡介

帕維爾·庫欽斯基（Pawel Kuczynski）1976 年出生於波蘭，畢業於波茲南美術學院（Pine Arts Academy），他積極關心人類社會的未來，透過他的畫作對各種社會議題發出聲音，他創作發人深省的作品，通過諷刺來評論社會、經濟和政治問題。至今已在國際插畫界享譽盛名，並獲得了 140 多個國際獎項和殊榮。

Pawel Kuczynski 是本次大賽的邀請畫家之一。他熱情響應本次活動，爲大賽繪製了兩幅以「活摘器官」爲主題的畫作。兩幅作品承襲他一貫的溫暖基調但卻以充滿寓意的方式呈現。

採訪

Q1：您如何看待以繪畫作爲傳達信息的媒介？

A：繪畫是一種用視覺吸引人、讓人感動的方式，尤其要表現某些比較敏感的議題時，繪畫是最佳的解決方案。

Q2：是什麼激發您繪製有關時事的諷刺主題？

A：我是一個觀察者，我的創作靈感來自於當前的重要時事。現代社會人與人之間關係的現況（疏離感等等），會讓我擔心我們的未來。這促使我想去做一些事。我是一名藝術家，所以繪畫是表達我的印象的方式。

Q3：參與這個海報邀請之前，您是否了解活摘器官的議題？您是如何得知的？以及第一次聽到它時的感受？

A：是的，我之前有聽說過這個事件。這有出現在一些電影，器官買賣竟然就像人類的一般交易一樣。在網路上，也有關於中國囚犯（良心犯）的信息。對我來說，這些都令人難以置信，人們怎麼可以用這種方式來賺錢；一個國家的政府怎麼可以這樣對待他的公民。人們永遠不會停止讓我感到『驚訝』（不是正面的意思）。但是我相信，保持希望就能保護和拯救我們。你們和你們正在做的事，就是這種希望的一部分。

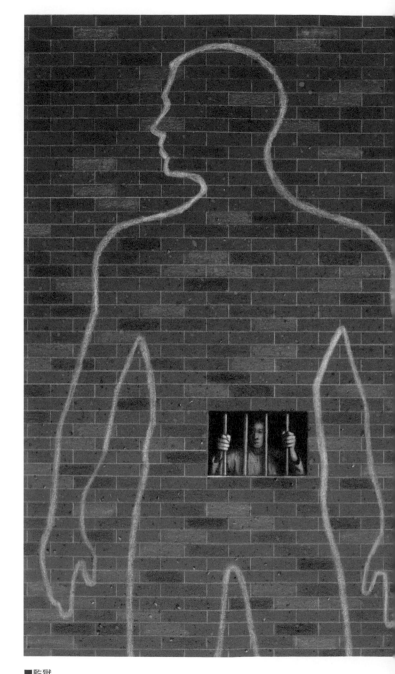

■監獄
理念 / 監獄的牆上有一幅人體圖形。腎臟的位置上有一扇窗戶，上面畫著一個良心犯。意味者良心犯是爲了他人的腎臟而關在監獄中的。

在網路上，可看見不少 Pawel Kuczynski 的作品分享，例如他的「科技諷刺系列」，網友表示，Pawel Kuczynski 的畫作讓人們省思，現今社會人人都依賴科技過活，或躲在螢幕背後去用平面圖像了解世界，其實會失去很多應該在人生中必須體會到的難忘經驗。

2018 年底，台灣一家出版社與 Pawel Kuczynski 合作出版了一本畫冊《真假：ON REAL》。作者的名字翻譯甚為有趣，將他的名字翻成中文，取其諧音變成了「帕維爾 ‧ 苦情司機」。該畫冊的推薦序裡，是如此形容這位畫家「他有別於畫風畫技高超的天才畫家，他是另一種類型的天才，用畫面寫作的天才。」

這位「苦情司機」苦不苦情，我們所知有限難以置評，但從其畫作，定可推論其為充滿詩意的人，用他的雙眼，凝視著這人間百態。觀賞他的畫作，也不用急著下結論，給自己多一點思考的時間與空間，多環顧自己的四周，也多看看自己的內心，看看我們是不是也是 Pawel Kuczynski 畫中的那個人。

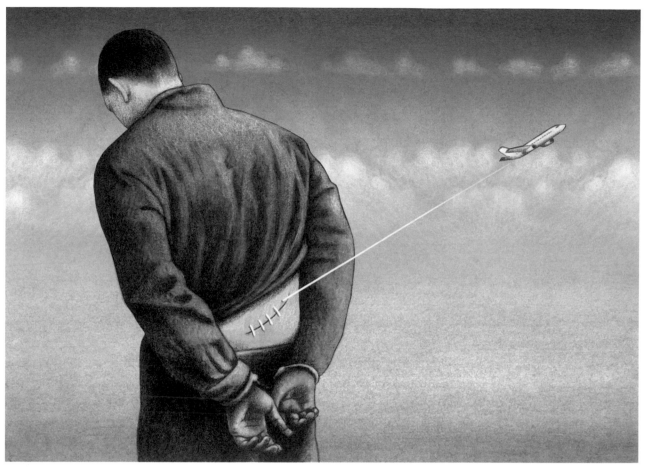

■遊客
理念 / 我們看到「囚犯」他的背上是手術後的新鮮縫合線。
觀光飛機飛走了，器官與生命也跟著走了

前往 Pawel Kuczynski 的臉書欣賞更多畫作

中共活摘器官
大事記

STOP ORGAN HARVESTING IN CHINA
圖、文 / TAICOT 編輯

1999-2022，23 年的滴血穿石

中共活摘器官的曝光，是由於 1999 年起，中國器官移植數量激增，引發外界對器官來源的懷疑。直至 2006 年，陸續有證人冒生命危險現身舉發，一開始經由大紀元媒體的報導，人們才知道這個文明的 21 世紀，還存在著如此邪惡的暴行。該事件從 1999 年曝光至今，已經歷了 23 年。這 23 年，關心人權的各界人士持續奔走、呼籲，進行徵簽、研討會、國會遊說、媒體發佈、海報徵選等等行動，各種調查報告、相關專書、紀錄片、電影等陸續問世，更多人知道了活摘器官的存在，各國也開始採取行政或立法的手段，禁止該國人民前往中國大陸進行器官移植。

但這一過程中，中共面對國際社會的指控，從來就沒有正式的反駁和回應；回應的都只是不斷重複這些事件都是蓄意攻擊的假新聞或以器官來源爲「死刑犯」爲標準答案含糊帶過。

中共「活摘」之罪更甚「強摘」

爲何中共在 2006 年開始一反常態，高調宣稱其器官移植來源爲「死刑犯」？主要目的無非是要避重就輕，轉移視聽，企圖以強摘的「侵犯人權罪」掩蓋活摘法輪功學員器官的「群體滅絕罪」。

其實早在 1984 年 10 月 9 日，中共就已經發布《關於利用死刑罪犯屍體或屍體器官的暫行規定》，在法律層面上確立了強制摘取死刑犯器官的合法性。表面上說是死囚自願的，但是，這些人有權利說不嗎？所以實際上仍是違反人權的「強摘」行爲。

但在 2015 年 1 月 1 日，中共又片面宣稱全面停止使用死囚器官。世界醫學協會 (WMA) 秘書長表示，這個聲明只是個「政治花招」。依據 2015 年 10 月 19 日《北京青年報》報導，原衛生部副部長黃潔夫稱，自今年，公民捐獻成爲器官移植唯一合法來源後，移植資源不但沒有出現短缺，反而創下歷史新高。 然而，追查國際組織對中國大陸 865 家具有器官移植技術的醫院和部分公民器官捐獻機構進行電話調查後，發現捐獻器官實際上很少，更有移植醫生直接承認，活摘器官的事仍在進行中。

到底這些器官供體從何而來？爲何器官移植數量可持續增長？我們也會在本刊後續報導中一一做系統性的舉證與說明。

關鍵時間 重點整理

這 23 年裡，有關制止活摘器官的各種行動與事件，大大小小體系龐雜，爲了讓讀者能快速掌握重點，以下爲基本的時間軌跡與重要事件說明，更深入的將依【證據分析】、【錄音調查】、【立法行動】等類別於本刊物 26 頁之後再分別詳述。

1993 年【悲劇從何開始】

中共進行非法器官移植的歷史，依據國際特赦（Amnesty International）的研究調查，可回溯至 1993 年。當時器官來源多來自於「死刑犯」。

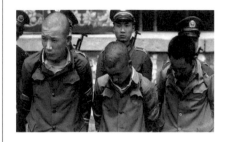

1999 年
【中共器官移植產業開始暴增】

中共的「器官移植產業」呈現爆炸性增長。大量器官移植／配型中心迅速建立。以肝移植為例，1999～2006 年，肝移植醫院從 19 家暴增到 500 多家，數量是 1991-1998 年的 180 倍。據 2010 年 3 月中共官媒《南方週末》發表的《器官捐獻迷宮：但見器官，不見人》報導：2000 年是中國器官移植的分水嶺。2000 年全國的肝移植比 1999 年翻了 10 倍，2005 年又翻了 3 倍。

2003 年【器官的旅遊興起】

2003～2006 年，中共更向外輸出器官移植；國際間掀起到中國器官移植的旅遊熱潮。《三聯生活週刊》2004 年描述了器官移植旅遊的盛況：除了韓國人外，天津市第一中心醫院還有來自日本、馬來西亞、埃及、巴基斯坦、印度、沙烏地阿拉伯、阿曼和港澳臺等亞洲近 20 個國家和地區的患者前來就診。《鳳凰網》報導數萬外國人赴華移植器官旅遊，中國大陸成全球器官移植新興中心。

1999 年【中共開始迫害法輪功】

時任中共總書記的江澤民，因法輪功學員人數（據官方調查為七千萬～一億人）超過中共黨員，成立了「610 辦公室」，專門對法輪功學員進行「名譽上搞臭、經濟上截斷、肉體上消滅」。法輪功學員因為和平上訪或者講真相被非法抓捕，至今已有數百萬人失蹤或下落不明。但與此同步出現的是上述的「中國器官移植數量爆炸性增長」。

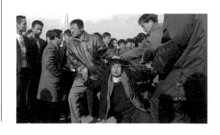

2006 年【證人首度曝光】

於 3 月初，中共非法活摘法輪功學員器官的證人 -- 活摘器官執刀醫師的前妻安妮、日本記者 Peter、中共老軍醫、現場目擊武警等陸續勇敢站出來向美國大紀元媒體爆料。

2006 年【國際啟動調查】

3 月 14 日，追查國際組織，發表第一份相關報告 --「關於蘇家屯集中營活體摘取法輪功學員臟器的調查報告」。初步證實，在遼寧瀋陽蘇家屯區，確實存在一個龐大的人體器官「市場」。隨後，英國器官移植學會倫理委員會公開譴責在中國的器官移植是一項「無法接受」的侵犯人權行為。

2006 年 7 月 6 日
《關於調查指控中共摘取法輪功學員器官的報告》

此報告由加拿大前亞太司司長喬高（David Kilgour）和國際人權律師麥塔斯（David Matas）發布，確認了活摘指控。作者根據公開的數據，認為中國器官市場高速發展的幾年中，有 41,500 宗移植手術的器官來源是無法解釋的。人權律師麥塔斯表示，此罪行是「這個星球上前所未有的邪惡」。

2007 年 1 月 31 日

《中國軍方摘取法輪功囚犯器官》調查報告

此報告由加拿大主管亞太事務的國務部長 David Kilgour、及人權律師 Daivd Matas 所帶領調查，訪問加拿大的各地醫院、及三十個國家的器官移植者後證實，曾有大量加拿大人前往中國接受「可疑」的器官移植，並推測出中共的人民解放軍普遍介入這些可疑的移植手術。

2011 年 6 月 1 日

《血腥的活摘器官》中文版

「血腥的活摘器官」中兩位作者加拿大前亞太司長大衛・喬高和加拿大人權律師大衛・麥塔斯，敘述其如何進行證據的蒐集，其中更是多方引用中共官方的說法及公布的數據，以其法律專業訓練加以比對、驗證、抽絲剝繭地進行正反論辯，來確定「活摘器官」指控的真實性。

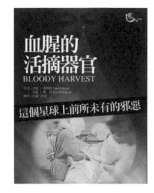

2012 年 3 月 13 日

〈使用囚犯遺體做器官來源的道德倫理問題〉學術演講文章

該演講為賓州大學生物倫理學中心主任 Arthur Caplan 於費城醫學院發表。演講中指出：「如果你到中國去，要在你停留的三周內完成肝移植手術…你只是乾等有人在監獄裡死去，你不可能在三周內就等到一個肝；而且這個肝還要配得上你的血型和體質。你只能去找合適的供體，然後在器官移植旅客還在的時候把他們殺掉，這就是為了需要而殺人。」(Kill on Demand)

2010 年

【各國開始修法 /立法制止】

該年「西班牙器官移植法」作出修訂，開始實施法規，規定禁止本國公民到包括中國在內的任何國家接受已知是非法的器官移植手術，接受器官移植手術的人將面臨起訴。犯法者可判 3 至 12 年監禁。美、加、澳、歐盟等陸續通過決議案譴責中共活摘器官罪行。以色列、西班牙、台灣更已完成立法禁止民眾前往大陸進行器官移植，詳見第 46 頁：國際立法行動。

2012 年

【中共官方證據呼之欲出】

2 月 6 日，重慶市副市長王立軍闖入美國領事館尋求庇護。據悉王立軍握有時任重慶市委書記薄熙來指示及參與活體摘取法輪功學員器官的相關證據（錄音、密件等）及政法系統下達的對法輪功及異議人士的鎮壓文件。

2014 年
【中共官員首度承認罪行】

原軍隊總後衛生部長白書忠直接向「追查國際組織」的調查員承認：江澤民直接下令用法輪功學員的器官做移植，並且還不僅軍隊一方從事這種殺人的罪行（錄音紀錄）。

2014 年 7 月 24 日
《發生在中國的死刑犯器官摘取》期刊文章（American Journal of Transplantation）

該文發表於《美國移植期刊》。文章從專業角度針對中國器官移植來源提出三大質疑，並表示根據最新官方數據顯示，中共非法摘取、販賣死刑犯器官的行為仍持續進行。

2014 年
《Human Harvest》紀錄片

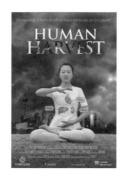

（中譯：大衛戰紅魔或活摘）
該片榮獲第七十四屆美國廣播電視文化成就獎（皮博迪獎：Peabody Award）等多項國際大獎。導演李雲翔說：「我希望這部電影所受到的關注，能幫助揭露摘取器官的可怕罪行。」

2014 年 8 月 12 日
《大屠殺：大規模屠殺，活摘器官，中共對異議人士的祕密解決方式》英文專書

獨立調查記者伊森・葛特曼（Ethan Gutmann）為此新書於華盛頓 DC 舉行發布會。葛特曼表示，中共軍方醫院人員早期強摘維吾爾人、新疆人士的器官，在 1999 年開始對法輪功的迫害後，大規模的活摘法輪功學員器官。

2015 年 10 月
《Hard to Believe》紀錄片

（中譯：難以置信）
身兼作者與中國問題專家的葛特曼 (Ethan Gutmann) 是加拿大調查小組的成員，同時也是一位國際醫學倫理學家，這部記錄片著重描寫他對法輪功犯人的研究中得出的結論。葛特曼稱，開始於上世紀 90 年代針對法輪功的鎮壓活動中，有 50 萬至 100 萬的法輪功學員被囚禁。2000 年至 2008 年間，估計有 6 萬 5 千名法輪功學員死於器官摘取。

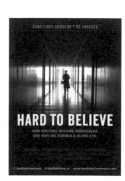

2012 年 7 月 14 日
《國家掠奪器官》英文版專書

本書由加拿大人權律師大衛・麥塔斯和「反強摘器官醫生協會」執行主任托斯坦・特瑞共同編著，匯集來自美國、以色列、澳大利亞、馬來西亞等國的醫師、教授和國會議員等提供的大量統計數據、證人證詞及分析意見等，側重從醫學角度探討如何制止活摘器官這一反人類罪行，多層面解讀中國器官移植被濫用的問題。

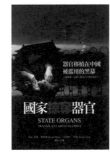

2015 年 3 月 7 日
《Organ transplantation in China: concerns remain》學術文章

該文刊登於國際著名醫學雜誌《The Lancet》，是世界上最悠久及最受重視的同行評審醫學期刊之一。文章中指出，中國的移植器官來源仍有許多疑慮。

2015 年 8 月 5 日
《前所未有的邪惡迫害》中文專書

由德國的醫生托斯坦與台灣人權律師朱婉琪，共同邀集了世界各地長期關注法輪功受迫害情況的知名學者、議員、律師、醫師及人權活動家共 19 位，從媒體、社會、政治、經濟、醫學、法學及文化等不同面向，探討及分析中共前黨魁江澤民發起鎮壓法輪功的世紀迫害，對人類各個層面產生超乎想像的影響。

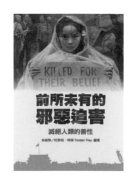

2016 年 5 月 19 日
「追查迫害法輪功國際組織」綜合報告

該報告歷經 10 年調查，共 21 萬多字，得出如下結論：
1. 活摘法輪功學員器官是江澤民下令中共主導的國家系統犯罪。
2. 活人器官供體庫最初主體來源涉嫌是數百萬被非法抓捕的上訪法輪功學員。
3. 六大類證據揭示中國存在著龐大的活人器官供體庫。
4. 中共活摘法輪功學員器官沒停反增，而且兩次出現了突擊移植，2015 年官方宣稱只用了捐獻的器官是騙局。
5. 大量數據分析得出：大量法輪功學員因活摘器官被中共虐殺。

2016 年 6 月 22 日
《血腥的器官摘取／大屠殺：更新版》

三位聯合作者：加拿大前亞太司長大衛・喬高、美國資深調查記者伊森・葛特曼和加拿大人權律師大衛・麥塔斯。書中揭示，在過去的 15 年中，在中國，估計進行了大約 150 萬例器官移植手術。器官的主要來源是法輪功學員。

2018 年
《隱性的群體滅絕：法輪功在中國》期刊文章

本文發表於國際種族滅絕研究協會 (IAGS)《種族滅絕研究與預防》(Genocide Studies and Prevention) 期刊。該論文歷時 2 年，論文作者為加拿大曼尼托巴大學副教授張瑪麗、反強摘器官醫生組織執行主管特雷 (Torsten Trey)、國際人權律師麥塔斯 (David Matas) 與多倫多律師安裡查德 (Richard An) 等。
作者認為，中共 1999 年起對法輪功群體的迫害，構成隱性群體滅絕。

2016 年【國際聲援持續不斷】

6 月 13 日，美國國會通過 343 號決議案，要求中共停止迫害法輪功，立即停止活摘法輪功學員等良心犯器官。9 月 12 日，歐洲議會全體會議上，議會主席舒爾茨宣布了 48 號書面聲明，要求歐盟採取行動制止中共活摘器官。

2017 年【韓國媒體的驚人發現】

「TV 朝鮮」的紀錄片《調查報告 7》欄目，播出專題「殺了才能活」，片中揭露了前重慶市公安局局長王立軍等人發明的殺人機器「原發性腦幹損傷撞擊機」，韓國「器官移植倫理協會」會長表示：「這個機器除了用於為了摘除器官前保存器官，而致人於腦死亡狀態外，沒有其它用途，誰會把人弄成腦死亡狀態呢？」
該劇組通過可信的證據和證詞得出結論：自 2000 年以來，約有 2 萬名韓國患者到中國大陸接受器官移植手術，其器官大多來自中國的良心犯，特別是法輪功學員。

2019 年【新的研究方法出爐】

《自然》雜誌網站發表 2019 年最具影響力的十大科學家，其中包括找出新方法，揭露中共從事非法器官移植的澳大利亞麥格理大學臨床倫理學教授溫蒂·羅傑斯（Wendy Rogers）。羅傑斯帶領的團隊在 2019 年 2 月發表調查報告，因此有 20 多份器官移植研究論文，因中國醫生無法明示自願捐贈者後被取消發表。
同年，醫學雜誌《BMJ Open》也發表學術研究指出：「在 445 篇數據來自中國政府與醫院的研究論文中，其中 440 篇論文未能報告器官捐贈者是否已同意移植，致使這些論文成為一種不道德的研究。」該研究甚至提到中國政府與醫院竄改了對外的相關數據統計。

2020 年 3 月 1 日
英國獨立人民法庭「全文判決報告」

2019 年 6 月英國獨立人民法庭即就中共活摘人體器官的指控做出判決，判決表示，中共活摘良心犯器官的行為已存在多年，並仍然存在，法輪功學員是器官供應的最主要來源。3 月 1 日，該法庭首次正式發布了長達 160 頁的「全文判決報告」。法庭表示，中共活摘器官，是本世紀最嚴重暴行之一。

2020 年
【大疫襲來，心肺移植 3 例均 10天內完成！】

2 月 29 日，南京醫科大學附屬無錫人民醫院進行首例武漢肺炎雙肺移植手術，3 月 1 日，浙江大學第一附屬醫院又完成全球首例老年武漢肺炎肺移植手術，9 月於日本的女孩孫玲玲到武漢協和醫院在 10 天內陸續找到四顆匹配的心臟，成功完成了移植手術，並於日本媒體、《人民日報》大幅報導，武漢肺炎肆虐全球的當下，在短短幾個月內，這三例手術均在 5~10 天內快速找到匹配供體。上述三則新聞發表後，網絡上一片質疑聲「哪來的全肺與四顆心臟？」

2020 年 3 月
《中國的器官獲得和法外行刑：證據的評估》調查報告

該報告由「共產主義受難者基金會」研究員、澳大利亞國立大學博士羅伯遜（Matthew Robertson）發布，也發表在著名醫學雜誌《BMC 醫學倫理》（BMC Medical Ethics）上。該報告收集了來自中國 300 多個醫院的相關數據、中共內部講話和通知、臨床醫學論文等資料分析後指出，中共當局從法輪功學員和維吾爾人等群體身上，以法外方式獲取器官是最合理的解釋。他還認為，中共的數據是按照某種數學模型偽造出來的，其中必然還存在第二個隱藏的器官來源。

2021 年 9 月【反活摘之世界宣言】

聯合國大會期間，「反活摘世界峰會」26 日閉幕式，歐、美、亞洲的 5 個非政府組織，聯合發布《反活摘之世界宣言》，呼籲全人類連署支持，共同制止中共活摘器官的暴行。宣言目前共有七種語言文本，可在官網下載，並加入連署支持。

加入連署

證據分析（一）
不合理的器官「等待」時間

圖、文 / TAICOT 編輯

在資訊被嚴密封鎖的情況下，調查中國器官移植的犯罪證據，並不容易。多位調查員經過十多年的調查取證，把細碎的證據一點點拼接起來。其中，中共官方報紙與網站公佈的數據等信息透露了許多內幕。以下報告中所引用的數據、證據，皆是來自中共官方報紙、醫院網站、雜誌與醫務人員。

死亡預約

2005 年的時候，我的一個病人找到我說：「大夫，我得告訴你，我已經安排好了一個心臟移植手術，日期已經定了。」我看著他說：「他們怎麼能提前兩週就定下來心臟移植手術的日期呢？」這是一位移植經驗豐富的以色列醫生 Jacob Lavee 所提出的重要疑問，爲什麼可以預訂他人的死亡日期呢？

越來越多的證據顯示，中國正發生了一場大規模的秘密謀殺。目擊者和中國醫生透露，成千上萬的良心犯被殺害，他們的器官依照需求被出售和移植，而罪犯組織從中獲得巨大的利潤。

這個故事荒唐的令人不敢相信，然而國際上多個獨立調查團體所調查的證據表明，難以置信的指控確實存在。

極短的等待時間

1999 年後，中國器官移植業出現了一種特別奇怪的現象：移植醫院呈現爆炸性的增長，器官等待時間超短，器官過盛。供體多的國內用不完，向全世界廣告推銷，有數萬外國人到中國器官移植旅行，等待時間平均是 2 至 4 週，甚至 1 至 2 週，出現了典型的器官等人，世界上獨一無二的反向配型。

■上海長征醫院器官移植科的肝移植申請表明確寫上肝移植病人的平均等候供肝臟時間爲一週。請對照左方 QRcode ❶

■ 2005 年天津東方器官移植中心自己的統計表明，病人平均等待時間爲 2 週。❷

■令人吃驚的是：設在瀋陽的中國醫科大學附屬醫院的中國國際移植網絡支援中心的特別服務：如器官臨時發現異常，爲患者重新選供體，一周內再次手術。❸

■鄭州人民醫院 2015 年 6 月 25 日 追查國際組織電話調查記錄，鄭州人民醫院肝膽外科值班醫生電話內容摘要：

1. 快的三、二天，慢的十來天；❹
2. 是，我們的供體很多；
3.（供體類型？）無可奉告，你不要問這個。
4.（去年做了多少台？）你不要問這些事！

■火箭軍總醫院肝胆外科副主任醫師

李朝陽說：一般兩週之內就能做 ❺

和世界對照

美國是當今世界上器官移植技術最先進的國家，它有 1.3 億自願捐獻的人群和發達的全國網路調配系統，即使在這樣的條件下，在美國，器官平均等待時間爲：肝移植 2 年，腎移植 3 年。❻
在台灣換腎等 4 年，肝要等 7 年，而在中國平均等待時間卻只要 1~2 週，快了 100 倍！

所以問題是中國的器官怎麼會來得如此之快，這背後的人群基礎在哪兒呢？

如果覺得上述官網上的證據採樣偏少，不具有普遍性，我們可以通過下列的急診移植案例來交叉驗證。（請翻至 28 頁）

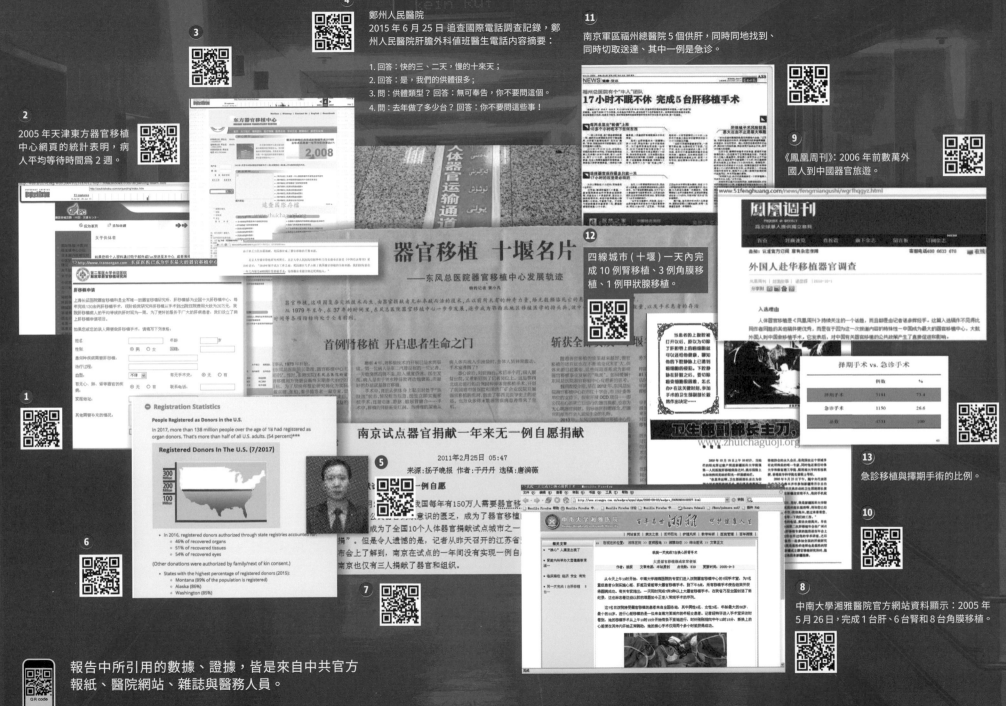

④ 鄭州人民醫院
2015 年 6 月 25 日 追查國際電話調查記錄，鄭州人民醫院肝膽外科值班醫生電話內容摘要：

1. 回答：快的三、二天，慢的十來天；
2. 回答：是，我們的供體很多；
3. 問：供體類型？回答：無可奉告，你不要問這個。
4. 問：去年做了多少台？回答：你不要問這些事！

⑪ 南京軍區福州總醫院 5 個供肝，同時同地找到、同時切取送達、其中一例是急診。

⑨《鳳凰周刊》：2006 年前數萬外國人到中國器官旅遊。

② 2005 年天津東方器官移植中心網頁的統計表明，病人平均等待時間爲 2 週。

⑫ 四線城市（十堰）一天內完成 10 例腎移植、3 例角膜移植、1 例甲狀腺移植。

⑬ 急診移植與擇期手術的比例。

⑧ 中南大學湘雅醫院官方網站資料顯示：2005 年 5 月 26 日，完成 1 台肝、6 台腎和 8 台角膜移植。

報告中所引用的數據、證據，皆是來自中共官方報紙、醫院網站、雜誌與醫務人員。

■ 請用手機參與調查這鐵幕內無聲的暴行 ⋯⋯

27

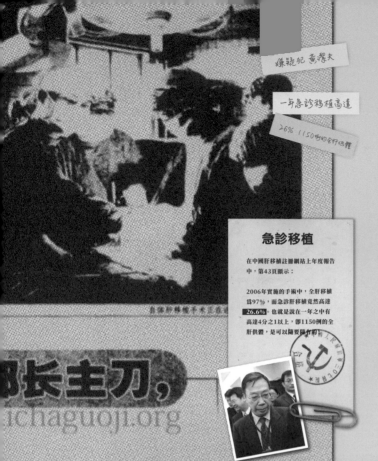

急診移植

在中國肝移植註冊網站上年度報告中，第43頁顯示：

2006年實施的手術中，全肝移植爲97%，而急診肝移植竟然高達26.6%。也就是說在一年之中有高達4分之1以上，即1150例的全肝供體，是可以隨要隨有的

急診移植

圖、文 / TAICOT 編輯

如果覺得上述取自官網的證據採樣偏少、不具有普遍性，我們可以通過以下的急診移植案例進行交叉驗證：

所謂急診肝移植，是針對存活時間不超過 72 小時、急性重型肝病患者所做的緊急換肝手術。由於緊急配型困難、等待供體時間很長，所以國外通常急診肝移植極爲罕見。任何有一點經驗的醫師都知道，器官等待絕不可能平均在一～兩週這麼快速，更何況是急診移植呢？

■在中國肝移植註冊網站上年度報告中，第 43 頁顯示：

2006 年實施的手術中，全肝移植爲 97%，而急診肝移植竟然高達 26.6%。

也就是說在一年之中有高達 4 分之 1 以上，即 1150 例的全肝供體，是可以隨要隨有的！⑬

■ 2005 年 9 月 28 日下午，中共衛生部副部長黃潔夫在新疆醫科大學第一附屬醫院演示了一場自體肝移植手術。撥了幾通電話後，僅僅幾個小時，就

分別在「廣州」、「重慶」找到了 2 個備用全肝供體，供隨時取用。⑩

這個展示性的自體器官移植手術，還被四個中共國家級媒體 -- 新華網、新浪網《當代護士》雜誌和《鳳凰周刊》分別報導。

一台手術， 在幾小時內調動了 2 個活人做備用肝供體，驚人的急診移植，中共官方媒體在不經意的報導過程中，洩露了這一點。這些例子都在在的印證了上述事實：器官等待時間極短，是普遍存在的！

配型的難度

衆所周知，器官配對的難度非常之大。因爲器官移植會有排斥問題，因此捐贈者需要抽血做配型，必須要滿足下列幾個條件，才能進行移植：

1. 血型　2. HLA 白血球抗原
3. 淋巴毒素的交叉實驗　4. 健康情況等 ...

根據國際腎臟協會多年來總結報告的數據是，光是非親屬間 HLA 一個項目，一般需要 15 個人才能配到一個人，再加上健康因素等考量，就更難了。

如果上述的條件都匹配，最為困難的是：必須捐者剛好過世，才能做捐贈。

因此就算美國在自願捐獻者為 全世界最多（1.3 億人） 的情況下，器官移植平均等待時間最快也就： 肝移植 2 年、腎移植 3 年 。

所以平均一～兩週的器官等待時間，在全世界，沒有任何一個國家可以辦到，更別說是急診移植。

如果說上述事例還不夠，再看看下面的世界奇觀！

證據分析（二）
不合理的器官移植「數量」

一天多台手術

從媒體報導中發現，相當多的醫院可以同日或同時進行數台移植手術，甚至多達數十台的肝、腎移植手術。「一天十幾台」的現象長期存在於多家醫院，醫生經常忙得沒有節假日。正常情況下，同時找到如此多的組織配型相對吻合的供體根本不可能。但是，1999 年之後，在中國卻非常普遍。

全军肾脏病中心泌尿外科简史

一、基本情况

泌尿外科是三医大首批重点学科、全军肾脏病中心，始建于五十年代初。1986 年被评为硕士授权学科，1997 年 12 月被评为博士授权学科。1987 年医院由该科更名内科一起成立肾病中心，同年 10 月被批准为三医大⋯⋯⋯⋯被批准为重庆市肾脏

肾移植 2590 例次，并且还先后开展了睾丸移植、肾上腺移植、胰肾十二指肠联合移植、肝脏移植等，最长带肾存活已逾 24 年（1979 年 2 月 27 日手术）。1 年带肾存活率 98.7%，10 年带肾存活率 53.9%，器官移植水平在全国始终名列前茅。1998 年始，年均肾移植逾 180 例，曾于一天内实施肾移植手术 24 例。大规模的器官移植为临床研究⋯⋯供了⋯⋯

⑭ ■第三軍醫大學新橋醫院，曾在 一天內完成 24 台腎移植手術 。（圖片來源：全軍腎臟病中心泌尿外科簡史）

器官移植 十堰名片
——东风总医院器官移植中心发展轨迹
特约记者 黄小凡

⋯⋯开启患者生命之门　　斩获全部资质 十堰名片

多种移植技术 有力延展生命长度

⑫ ■四線城市（十堰）一天內完成 10 例 腎移植、3 例眼角膜移植、1 例甲狀腺移植。

■中南大學湘雅醫院官方網站資料顯示：
1.2005 年 5 月 26 日，完成 1 台肝、6 台 腎和 8 台眼角膜移植； **⑧**
2.2005 年 9 月 3 日，完成 7 台換心肝腎 大型手術。 **⑮**
3.2006 年 4 月 28 日，施行 17 台移植手術： 2 台肝移植、7 台腎移植、8 台眼角膜移植手術。 **⑯**

不論從何種角度看，在同一天找到如此多組織配型相對吻合的死囚供體，是根本不可能的。唯一的可能是，事先已經存在著檢測好了血型、白血球細胞組織相容性抗原 _HLA 的龐大的活體器官供體庫。

「死囚」與「自願捐獻」的騙局

2006 年以後，中共一直用「死囚犯」來轉移活摘器官的焦點。根據國際特赦組織針對 1995 年到 2005 年、十年內中國執行死刑的數量，平均每年是 1600 人左右。而根據官方調查，死囚器官當中，有 29%因 B 肝疾病而不能使用。

■廣州中山大學附屬醫院報導，其中 3 個要點：（圖片來源：大洋網《廣州日報》）
1. 記者親眼目睹了 5 台肝移植、6 台腎移植手術同時進行的場面；
2. 最多一天內做了 19 台腎移植；
3. 最高紀錄一天內進行 6 台肝移植和 1 台多器官移植。

■濟南軍區總醫院曾 24 小時內連續實施 16 台腎移植手術。（圖片來源：大眾網《齊魯晚報》19

更奇怪的是：南京軍區福州總醫院 5 個供肝，同地同時找到、同時切取送達、其中一例是急診。11

再來是器官捐獻的心理因素，由於傳統觀念「死留全屍」的習俗，中國的器官捐獻率是全世界最低的國家之一。在 2005 年之前，中國幾乎沒有自願捐獻的人，中國直到 2010 年才開始試運行器官捐贈系統。

從下列報導中，不難了解中國真實的自願捐贈人數少之又少。

■《無錫日報》2011 年 7 月無錫市開始器官捐贈試點，至 2017 年，5 年內共完成 29 例捐獻，平均每年約 6 例。[18]

■《揚子晚報》中國紅十字會在 2011 年發布數據，過去 20 年間，南京僅 3 人捐獻器官，而全國只有 37 個人登記願意捐贈器官。[7]

南京试点器官捐献一年来无一例自愿捐献

2011年2月25日 05:47

来源：扬子晚报　作者：于丹丹　选稿：唐漪薇

器官捐献试点一年无一例自愿

东方网2月25日消息：我国每年有150万人需要器官移植，但是仅仅不到1万人能够得到供体，而公民器官捐献意识的匮乏，成为了器官移植的最大阻碍。去年3月，"博爱之都"南京成为了全国10个人体器官捐献试点城市之一，南京红十字会也首次尝试"劝捐"。但是令人遗憾的是，记者从昨天召开的江苏省暨南京市器官捐献试点工作新闻发布会上了解到，南京在试点的一年间没有实现一例自愿器官捐献。而在过去的20年内，南京也仅有三人捐献了器官和组织。

晨3时30分，脑死亡的晨晨被推入手术室，接受了器官摘取。他捐出于五个器官……心脏、双肺、双肾和肝脏，分别挽救无锡、南京、苏州和常州的5位器官衰竭患者的生命。

即使是所有死刑犯與自願捐獻加總起來，並且不考慮配型與健康問題，100% 使用也不足以達到像美國環境中 2～3 年的器官等待時間。

1. 更何況是 2～3 周的時間？ 2. 那麼，年平均 1/4 的急診肝移植又是怎麼來的？ 3. 如何達到多家醫院 一天十多台移植手術量？ 4. 甚至是供應其它國家的人到中國移植器官？

上述問題的其中一項在任何國家都無法辦到，即使是世界上最多捐贈者的美國，都望塵莫及，但為什麼在中國全都辦到了呢？唯一可以解釋的就是除了死刑犯外，中國還有一個龐大的活體器官庫。 那麼，這龐大的活體器官庫，從何而來？

■追查國際組織，自 2014 年從網上報導查獲，可成批同時進行多台移植手術的醫院竟有 42 家之多。

受害的群體
VICTIMIZED GROUP

文 / TAICOT 編輯

中共無神論下的專制政權，對於擁有信仰的團體或族群，一直不間斷的施以暴力和打壓，其中包括法輪功學員、新疆維吾爾族、西藏圖博、基督徒等等。而他們更是中共活摘器官最可能的受害群體，為什麼呢？以下有詳細分析。

法輪功學員

2008 年聯合國禁止酷刑委員會（CAT）發布的一份報告指稱：「中國器官移植熱的興起與迫害法輪功幾乎同步，無法避免引起人們的憂慮。」前美國智囊研究員 Ethan Gutmann 進行了一項獨立調查：中共活體摘取器官的罪行在 2006 年達到高峰，截至 2008 年，最少有 6 萬 5 千名法輪功學員因被摘取器官而死。以下六點現象，說明受害者主體是法輪功學員。

1. 首要迫害對象

1999 年起，時任中共中央總書記的江澤民發動滅絕法輪功的政治運動，宣稱三個月消滅法輪功，法輪功學員便成為了共產黨首要迫害對象。除了對法輪功妖魔化的宣傳外，對於肉體進行慘無人道的摧殘，甚至酷刑致死。

案例 1：右圖 這不是當年被迫害的猶太人照片，而是在中國的法輪功學員。 案例 2：右下圖 高蓉蓉，年輕的她，被酷刑折磨，臉上滿是電燒灼傷，最後傷重不治

2. 時間點吻合

2010 年 3 月北京人民醫院肝移植中心主任朱繼業在採訪中說：2000 年是中國器官移植的分水嶺。從這一年開始，中國的器官移植開始了爆炸性增長，全國大大小小的醫院都蜂擁而上進行器官移植。

2000 年醫院器官移植案件的暴漲，與中共在 1999 年開始迫害法輪功的時間點吻合，當時上百萬人被陸陸續續的關押與失蹤。

3. 多位證人爆料

一開始，人們並沒有把迫害法輪功與活摘器官這二者聯繫起來。直到 2006 年 3 月開始，匿名記者、安妮護士（化名）、瀋陽軍區老軍醫、持槍警衛等知情人先後出現，指證中共大規模活摘法輪功學員器官，才震驚了世界。

曝光中共活體摘取法輪功學員器官販賣黑幕的證人安妮，2006 年 4 月 20 日下午 2 點與法輪功學員現身華盛頓新聞發布會作證。

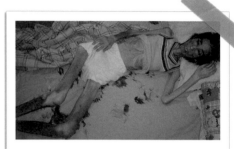

任淑傑，女，42 歲，遼寧省瀋陽鐵西區法輪功學員，是瀋陽市於洪區東湖市場服裝業戶、因堅持信仰，長期遭受非人迫害，2004 年 12 月 24 日從馬三家教養院解教時身體已極度虛弱，於 2005 年 9 月 1 日 23 時 15 分離世。

圖 / 明慧網

■高蓉蓉，學校老師，年輕的她，被酷刑折磨，臉上滿是電燒灼傷，最後傷重不治。

圖 / EpochTimes

4. 接受無來由的驗血

很多法輪功學員接受採訪時表示，他們在監獄時經常接受血液及尿液測試、身體檢查及超聲波測試，而其他囚犯則不需要接受這些測試。

法輪功學員曾錚向英國獨立人民法庭提供證據，講述自己在被關押期間曾多次被要求接受體檢和驗血。曾錚告訴前來採訪的《衛報》：「我們被轉移到勞改營的那天，被送到一處醫療機構接受檢查，我們被審問是否患有疾病，我回答稱自己有肝炎。」

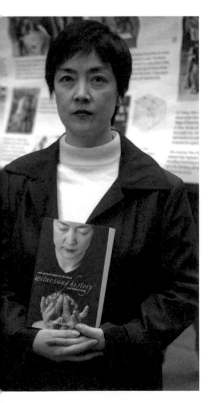

VIDEO
法輪功學員曾錚親口講述被送往醫院體檢與驗血的過程。
圖 / EpochTimes

更多證詞：
https://www.epochweely.com/b5/271/10685.htm

曾錚說：「第二度體檢是在一個月後，每個人銬上手銬像沙丁魚罐頭似的被塞進卡車中，載到大醫院，接受更全面的身體檢查，我們還照了 X 光，第三次則是在勞改營內，我們一個個在走廊上排隊，接受抽血。」曾錚 2001 年逃離中國，她當時沒有將體檢與活摘器官產生連結，在後來閱讀了與活摘器官相關報導與資料後，她質疑體檢就是選擇器官來源的過程。

加拿大蒙特利爾王曉華的證詞：

2002 年 1 月，我被投入雲南省第二勞教所（又謂雲南省春風學校）。所部醫院（相當一個縣級醫院）非常意外地專門針對每個法輪功學員進行了一次全面的體檢，包括心電圖、全身 X 光透視、肝功能檢測、腎檢測和驗血等，而勞教所裡非法輪功學員的犯人卻無需進行這樣的體檢。

加拿大多倫多甘娜的證詞：

從 2001 年 4 月 6 日到 9 月 6 日，我被非法關押在北京新安女子勞教所五大隊，這個大隊約有一百二十五名法輪功學員和五、六名非法輪功學員。我和其他法輪功學員被武警帶到附近的警察醫院進行全身徹底的體檢，項目包括驗血、照 X 光、驗尿和眼科檢測等。這個舉動在勞教所是不正常的，我很想知道他們到底想做什麼。我們在勞教所裡被百般折磨，怎麼他們突然會對我們的健康狀況感興趣？

蘇秦背劍

吊背銬

飛機式

插竹籤

三塊板

綑綁

中共對法輪功學員所實施的各種酷刑（部分）
圖 / 明慧網

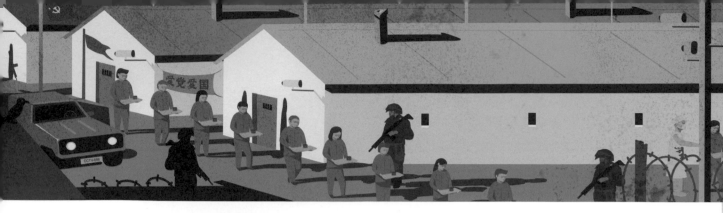

再教育營　插圖／葉上達

新疆維吾爾族與哈薩克族

依據以下四個已知事實，我們很難不懷疑新疆維吾爾人與哈薩克族，在集中營無故失蹤與死亡的人的器官，是否已被販賣？

5. 大衛喬高與麥塔斯的獨立調查

加拿大前亞太司長大衛・喬高和人權律師大衛・麥塔斯，用多年的時間進行證據的蒐集，其中更是多方引用中共官方的說法及公布的數據，以其法律專業訓練加以比對、驗證、抽絲剝繭地進行正反論辯，來確定爆料者們所指控的「活摘器官」的眞實性。並指出受害群體當中法輪功學員爲主要受害群體，於 2011 年 6 月出版「血腥的活摘器官」一書。

「血腥的活摘器官」PDF 下載

6. 電話錄音調查

追查國際組織多名調查員，打電話所調查的對象都一再明示或暗示著承認器官的來源是法輪功。（更多錄音調查，可到第 41 頁的活摘器官犯罪地圖，掃描其中的 Q R code 實際聽聽那些醫生怎麼說）

請至 41 頁的活摘器官電話調查地圖

1. 再教育營（集中營）

現在，有超過一百萬個維吾爾人與哈薩克族被關在「再教育營」並伴隨者大量的不明原因失蹤與死亡，國際各大媒體 CNN、ＢＢＣ、紐約時報等調查記者都在 Google 地圖時間軸內發現全中國各地都在積極的興建大型集中營。

2. 抽血化驗

中共自 2016 年展開計畫，以全民健康檢查、DNA 檢測爲理由，針對維族人抽血，卻排除了漢人。北京現已採集大約一千五百萬個維吾爾人的血液樣本，包括每個男人、女人以及小孩。根據美國記者葛特曼 2017 年調查，99.7% 的維族人已完成抽血。

■各大媒體的調查記者們都透過 google 地圖的時間軸發現新疆再教育營（集中營）在近幾年不斷擴增。圖／google map

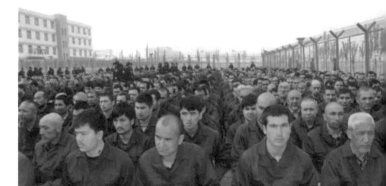

■新疆再教育營（集中營）。圖／維基百科

前烏魯木齊鐵路局中心醫院醫師安華托帝 · 博格達質疑：「DNA 檢測只要用棉籤在口腔擦一下就可以，但是他還是在做抽血化驗，那麼我就認爲，你就是在做器官匹配。」

附上一則新華網 2018 年報導 _ 新疆全民健康體檢：
覆蓋最後一公里 惠及最遠一家人

3. 綠色器官移植通道

2017 年 1 月中國民航局發佈《人體捐獻器官航空運輸管理辦法》，繼而大陸各個航空公司爭相開通「綠色通道」。新疆南航率先開通，東航也實施了，卽使是在偏遠的西寧、喀什這些支線小機場，也跟進已開通運送人體器官的綠色通道。

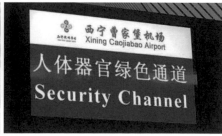

■前烏魯木齊鐵路局中心醫院醫師安華托帝 · 博格達認爲：專爲運送器官而設立的綠色通道普遍存在於各大機場，這器官運送的數量之大令人細思極恐。圖 / EpochTimes

4. 成熟的非法產業鏈

中共活摘法輪功學員器官已在全世界販賣十幾年，其非法產業鏈在中國已經鍛鍊成熟，並且已有一個新聞、網路、言論封閉的環境。

基督教徒

2018 年 4 月 18 日，加拿大著名國際人權律師大衛 · 麥塔斯（David Matas）在費城賓夕法尼亞大學舉辦的「器官強摘與全球器官黑市研討會」上指出：在中國，每年都有數以萬計良心犯的器官被出售，他們因器官被摘取而死亡，然後他們的屍體被焚化。

有關基督徒被迫害，彭明就是個實際案例，彭明是基督教徒，亦是民運人士。《對華援助新聞網》曾報導，2016 年 12 月 5 日，中共官方把彭明的

大哥捉去談話連續 6 小時，施壓要脅他簽字，聲稱「爲了科學實驗」，需要割下彭明腹部一點點肌肉，彭明大哥堅決不簽，官方說不簽也沒用，後來就把他大哥帶到停屍間，只打開臉部蓋布 1 秒鐘，馬上蓋上。接著告知，彭明腦子和心臟等器官已經全部摘除。

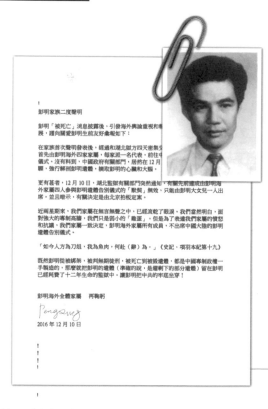

■ 彭明照片與彭明家屬 二度聲明書。
圖 / 禁聞網、TAICOT 合成　家屬聲明書 / 對華援助協會

　PDF 下載

藏人

在美國華盛頓「國家民主基金會」舉行的一場新書發布儀式上，作者 Ethan Gutmann 表示，《屠殺》一書中，含有大量中共軍方醫院活摘並販賣人體器官的新證據。Ethan 指出，軍方醫院早期是活摘維吾爾人、藏人和死刑犯的器官，從 1999 年開始，轉向法輪功學員，如今法輪功的器官不夠用了，又再次轉向西藏與新疆。

在新疆所謂「再教育營」被揭露後，中共仍否認西藏有集中營。而在 2019 年 2 月 12 日印度媒體《ThePrint》發布衛星照片揭露，中共在西藏，至少正在興建三座所謂「再教育營」。前加拿大亞太司長大衛・喬高憂心，中共活摘器官，可能擴大至維族與藏人等弱勢群體中。

■ Ethan Gutmann 著作《屠殺》一書中，含有大量中共軍方醫院活摘並販賣人體器官的新證據。
圖 / Ethan Gutmann

世界最先進
天網工程系統下的失蹤案

MISSING CASES UNDER THE SKYNET ENGINEERING SYSTEM

文 / TAICOT 編輯

央視記錄片中宣稱中國擁有世界最先進的「天網工程」，保證中國人的安全。據悉，武漢市即有 90 多萬個視頻監控攝像頭。

英國廣播公司（BBC）駐北京記者沙磊（John Sudworth）親自到貴州監控中心實測，把自己的臉登錄為嫌犯後，接著到車站打算「逃亡」，結果只逃了 7 分鐘就被警方抓獲。

諷刺的是，中國的人口失蹤家庭，很難得到警方的實際幫助，關鍵的監視影像在重要的片段都會準時失靈。

這些年來，都會陸陸續續零星的聽到一些關於器官被盜取的新聞。其實這都是中共有意讓它們有限度的曝光，目地是將活摘器官導向民間集團或黑市引起的犯罪事件（因市場需求大，也確實是有），從

而逃避來自國際上對中共系統性活摘器官的指控。

多年來，中共利用國家的機器，系統的大量屠殺法輪功學員，當他們不把人當作人看的時候，當器官不夠用的時候，或者特殊情況適當的時候，不可能只是屠殺法輪功學員，必然要波及到更廣泛的無辜民眾。

■中華人民共和國國家安全部徽章諷刺插畫
圖 / FreeImage Studio

大學生

2017 年一篇標題為《細思極恐！武漢 30 多名大學生為何神秘失蹤？》的文章，日前在網上廣泛流傳，引發社會關注。武漢警方 9 月 28 日對發表這篇文章的王姓作者行政拘留 10 天。警方稱，文中所說的 32 名失聯人員，僅有 6 人是武漢在讀學生。不過，其中一名失蹤大學生的家長，29 日向記者證實武漢有很多大學生失蹤。

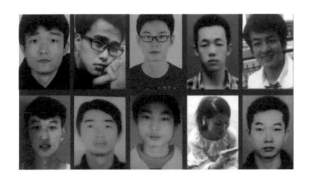

■武漢 30 多名大學生在滿是監視器的武漢地區無故神秘失蹤，如今失蹤人數持續增加已達上百人。 圖 / 禁聞網

不過文章發布不久，該文作者王某就被武漢市公安局以造謠為由拘留。新華社還發文闢謠說，上述文章所說的 32 名失聯人員，目前僅有 3 人失蹤，並且警方已經對林飛陽失蹤一案立案調查。

林飛陽父親林少卿則對《自由亞洲電臺》表示，武漢警方對此堅決不予立案。武漢市公安局的接線人員稱，「林飛陽這個事情不夠立案標準。」為了尋找兒子，林少卿曾找轄區派出所、公安分局、武漢

市公安局、湖北省公安廳，但這些機構互相推諉，推卸責任。林少卿也找了各級政府，但都沒有效果。林少卿還表示，撰寫上述文章的是某網站記者，記者並沒有造謠。失蹤學生帥宗斌的父親帥金付也表示，孩子失蹤一事並不是造謠。「我們失蹤的孩子（家長）有個群，我們群裡 17、18 個是有的。」帥金付曾向警方提出申請，要求查閱孩子失蹤前的通訊和聊天記錄，竟被警方以「侵犯人權」為理由拒絕。

另一位失蹤學生肖鵬飛的父親透露了更多細節。失蹤者擁有共同特點，年齡在 20 歲上下、身高在 1 米 8 左右，且都是在長江大橋一帶人間蒸發。肖父說：「大部分都是在一個方向，都在武漢長江大橋邊上。」家長均有不祥的預感「群裡面有家長往這方面想，可能孩子器官挖了，再把孩子處理掉了。」

就在不久前，央視還播放記錄片，宣稱中國擁有世界最先進的「天網工程」，保證中國人的安全。對比上述的事例簡直就是巨大的諷刺。

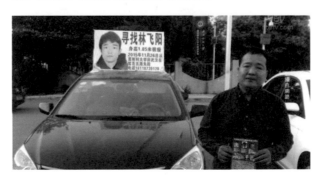

■林飛陽的父親 林少卿 開車到處尋找他兒子。 圖 / 網路

英國廣播公司（BBC）駐北京記者沙磊（John Sudworth）親自到貴州監控中心實測，把自己的臉登錄為嫌犯後，接著到車站打算「逃亡」，結果只逃了 7 分鐘就被警方抓獲。

■英國 BBC 中文網站報導中國的人臉識別監控系統。
圖 / BBC

諷刺的是，中國的人口失蹤家庭，很難得到「天網工程」或警方的任何實際幫助。

女大生

武漢女大生失蹤遭割腎棄屍！公安說不准再問，家人討公道請願反被毆！

VIDEO

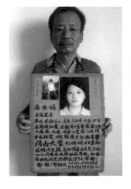

■蔡瑞興是福建漳州龍海人，女兒名叫蔡偉娟，是家中的獨生女。2003 年，蔡偉娟考入江西井岡山學院（2007 年恢復更名為井岡山大學）中文系，誰也沒有想到，大二上學期她突然失蹤，再也沒和家裡聯繫。
圖 / 家屬

弱勢群體

1. 小斌斌事件

各種跡象顯示，活摘器官已經波及到更廣範圍，例如，2013 年有一個山西六歲男孩子叫郭斌（下稱小斌斌），一天突然丟失了，兩天之後，小孩找回來後發現眼睛已經被人挖去，他在醫院醒來，第一句話"天怎麼還不亮？"令人痛心。

據公安調查，在小斌斌的伯娘張慧瑛的衣服上多處檢驗出小斌斌的血跡，綜合案發現場和 DNA 檢驗結果認定張慧瑛是嫌犯，不過在調查的過程中小斌斌的伯娘張慧瑛就突然投井自殺身亡，原因未明，引發網民多種猜測。

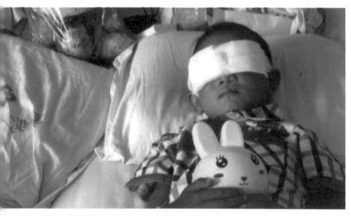
■失去雙眼的小斌斌。圖 / EpochTimes

VIDEO

網民們說：

■真是禍不單行！莫非幾年前其女兒（小斌斌姐姐）死亡也是被害身亡？
■感覺伯娘是知道太多而被自殺！
■這案件越來越離奇了。
■蹊蹺，恐怕是案中案！
■伯母在這個時候死去非常詭異。

2. 全國各地收容所、托養所

一名走失的 15 歲自閉症少年雷文鋒死於廣東韶關新豐縣練溪托養中心，而其後調查到的情況更是令人大吃一驚。2017 年 1 月至 2 月 18 日，49 天內，練溪托養中心送來的死者有 20 人。而這些死亡者中，很多死者都沒有名字，只有一串編號，如"OH178"、"無名氏 386"、"無名氏 683"等。

■走失的 15 歲自閉症少年雷文鋒。圖 / 禁聞網

■廣東韶關托養中心。圖 / 禁聞網

值得關注的一點是廣東韶關托養中心平均 5 天死 2 人，卻"一年盈利一、兩百萬元"。死了這麼多人，同時又賺取這麼多的錢，警方用環境太差，管理素質低落能解釋得了嗎？

3. 秀麗你在哪裡

2017 年湖北黃岡黃梅縣 9 歲女童陶秀麗 11 月 25 日遭遇車禍，之後就離奇失蹤，過了 3 日之後，在找到時只剩一具冰冷冷的遺體，頭髮還被全部剃掉，體內器官也都失蹤。

網友「秀麗你在哪裡」於 11 月 26 日在微博上稱，他的 9 歲女兒在湖北黃梅縣杉木鄉沙嶺村陶家灣牌坊附近失蹤，疑似是被 1 輛武漢車牌的白色馬自達車帶走，懇請大眾協助。過沒幾天後，網友又在同月 29 日表示，「人找到了。卻也走了，器官被挖走了」，引起網友與媒體的關注。

據《北京青年網》報導，29 歲的何姓嫌犯落網後向警方供稱，他當時不慎將女童撞倒後，深怕負擔肇事責任，因此把陶小妹帶到偏僻處殺害。民眾們都質疑的詢問：為何連器官都被挖走了呢？

VIDEO

■網友在微博上刊登協尋啟事。
圖 / 微博

4. 流浪漢被殺

2009 年 8 月 31 日出版的中國《財經》雜誌的封面報導《器官何來？》，披露了發生在貴州省黔西南州興義市的一起「殺人盜器官」案。一位名為「老大」的流浪漢被殺，棄屍水庫，全身器官被盜取，其後遠在千里外的廣東中山三院肝移植中心，包括張俊峰在內的三位醫生被證實牽涉其中。

■中國《財經》雜誌的封面報導，披露了發生在貴州省黔西南州興義市的一起「殺人盜器官」案。
圖 / 網路

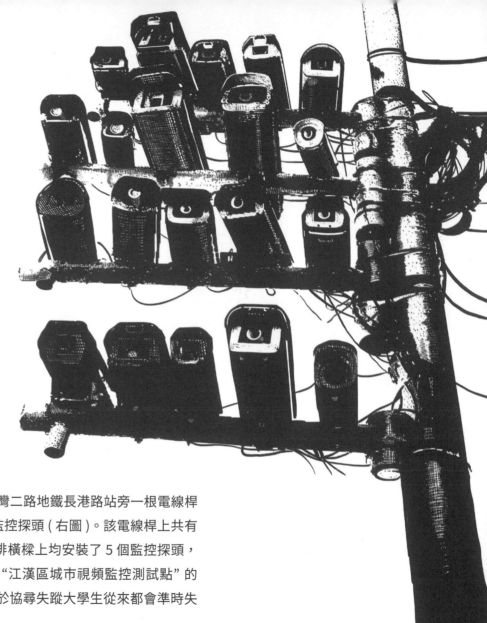

天網工程

武漢江漢區新灣二路地鐵長港路站旁一根電線桿上安有 20 個監控探頭（右圖）。該電線桿上共有 4 排橫梁，每排橫樑上均安裝了 5 個監控探頭，探頭底下貼有 "江漢區城市視頻監控測試點" 的字樣，但是對於協尋失蹤大學生從來都會準時失靈或沒電。

活摘器官
犯罪地圖

文／TAICOT

截至 2014 年 12 月追查國際組織對中國大陸 22 個省、5 個自治區、4 個直轄市和 217 個地級市的器官移植醫療機構的調查取證。

查獲 865 家醫院及其 9500 名醫生涉入器官移植，遍布整個中國大陸版圖其中包括軍隊、武警系統和相當數量的不具備移植手術條件的中醫院、法醫院、兒童醫院、縣級單位醫院、專科醫院等。本特刊從眾多調查中選出 8 段調查錄音（錄影）讓讀者如臨現場，了解中共活摘器官的實際情況，完整錄音調查可到追查國際網站上查看。

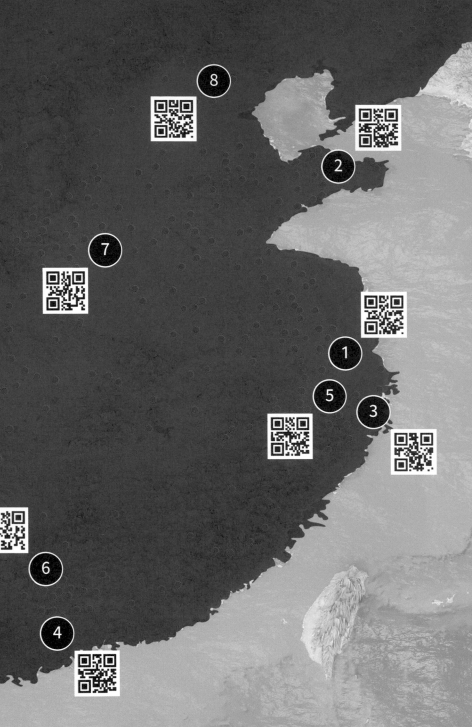

①
調查錄音對象
杭化蓮 / 上海仁濟醫院肝移植外科 / 副主任醫師

調查提要

(1:57 秒) 杭化蓮：明天過來找我，我爭取一個禮拜之內幫你搞定。

調查員：「你們現在就是那個法輪功供體，對吧？」

杭化蓮：「對，這肯定的。」(調查時間：2018 年 11 月 08 日)

②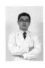
調查錄音對象
單振飛 / 山東煙台毓璜頂醫院 / 腎移植科醫生

調查提要

(0:54 秒) 單振飛：「我們這兒等很短時間，我們這邊很多，其他省份的病人都在我們這裡住著。」

(1:15 秒) 單振飛：「噢，有的人等七天，有的人等一個月，不一定。」

調查員：「不會超過三、四個月吧？」

醫生：「啊，不會不會，一般都不會。」

(調查時間：2017 年 4 月 25 日)

③
調查錄音對象
吳勝東 / 寧波市李惠利醫院 / 肝移植科醫生

調查提要

(0:25 秒) 吳勝東：「做我們做得很多（肝移植）。」

(0:42 秒) 吳勝東：「B 型的一個月之內可以給你做的。」

(3:13 秒) 吳勝東：「捐獻的人全國都少啊！大家的觀念都沒改變過來。」

(調查時間：2017 年 8 月 22 日)

④
調查錄音對象
焦興元 / 廣州中山大學附屬第一醫院 / 三區主任

調查提要

(3:22 秒) 焦興元：「要十天到半個月我們估計能找到肝。」

(4:07 秒) 焦興元：「我們費用可能需要五十萬左右。」

(調查時間：2017 年 10 月 7 日)

⑤
調查錄音對象
鄭樹森 / 杭州樹蘭醫院 / 院長

調查提要

(1:45 秒) 調查員：「那你看大概來了有多長時間可以？我們因為家裡還要安排人來陪，什麼的。」

(1:53 秒) 鄭樹森：「差不多兩個禮拜以內都能給你做吧。」

(調查時間：2018 年 11 月 3 日)

⑥
調查錄音對象
何曉順 / 廣州中山大學附屬第一醫院 / 副院長

調查提要

(0:54 秒) 何曉順：「我們一般兩～三個星期吧，一個月一般都能做了。」

(1:32 秒) 何曉順：「好多好多了，我們一年都差不多移植 ... 一年都幾百。」

(調查時間：2016 年 2 月 25 日)

⑦
調查錄音對象
陳建斌 / 鄭州市人民醫院肝移植科 / 醫生

調查提要

(0:32 秒) 陳建斌：「B 型血是嗎，B 型血如果快的話三、兩天，慢的話可能要十來天半個月，有可能。」

調查員：「噢，要三、兩天，慢的話要十來天啊。」

陳建斌：「對，對，慢的話十二天、半個月。」

(調查時間：2015 年 9 月 25 日)

⑧
調查錄影對象
李朝陽 / 北京火箭軍總醫院 / 副主任醫師

調查提要

(0:25 秒) 李朝陽：「一般兩週之內就能做。快的話一週。」

(0:40 秒) 李朝陽醫師本人出現，他還拿出手機，出示器官掃描照片，「你看這個肝，這是極品肝……」他還直言：「北京的軍隊醫院只有武警醫院能做（移植手術）。」

(1:32 秒) 李醫師還詢問調查員：「你不是記者吧？」

(調查時間：2018 年底～ 2019 年初之間)

移植醫院在 1999 年後呈現爆炸性的增長
The explosive growth of the hospital

1999 年後，中國器官移植業出現了一種怪象：

移植醫院呈現爆炸性增長，器官等待時間極短、供體多得國內用不完，再進一步向全世界廣告推銷，使數萬外國人到中國器官移植旅行。成爲典型的器官等人、世界上獨一無二的反向配型。

據 2010 年 3 月《南方周末》發表的〈器官捐獻迷宮：但見器官，不見人〉披露：「2000 年是中國器官移植的分水嶺。」「2000 年全國的肝移植比 1999 年翻了 10 倍，2005 年又翻了三倍。」

中美肝腎移植等待時間對照
Time comparison table

美國是現今器官移植最先進國家，有 1.3 億人自願捐獻，和成熟的全國網路調配系統，器官平均等待時間尚須 2～3 年。在台灣的腎移植平均需等 4 年、肝移植需 7 年，而在中國，平均等待時間只需 1～2 週，足足快了 100 倍！

問題是，器官怎麼會來得如此之快，背後的人群基礎在哪兒？令人質疑的是中國還有更快且多的急診移植的案例存在！

急診移植
Emergency transplant

所謂急診肝移植，由於緊急配型困難、等待供體時間很長，通常急診肝移植極爲罕見。在中國肝移植註冊網站上年度報告中，第 43 頁顯示：2006 年實施的手術中，全肝移植爲 97%，而急診肝移植竟然高達 26.6%。也就是說在一年之中有高達 4 分之 1 以上，卽 1150 例的全肝供體，是可以隨要隨有的！

從　1999年

150家
移植醫院

3500
移植器官

直到2007年

1000＋
家移植醫院

6萬-10萬移植器官

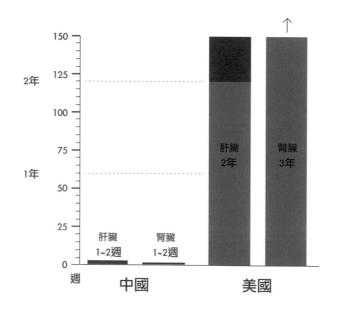

更多 "急診移植" 報告請至 28 頁 詳細查閱 ▸▸

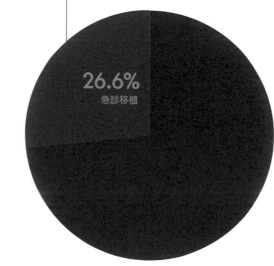

26.6%
急診移植

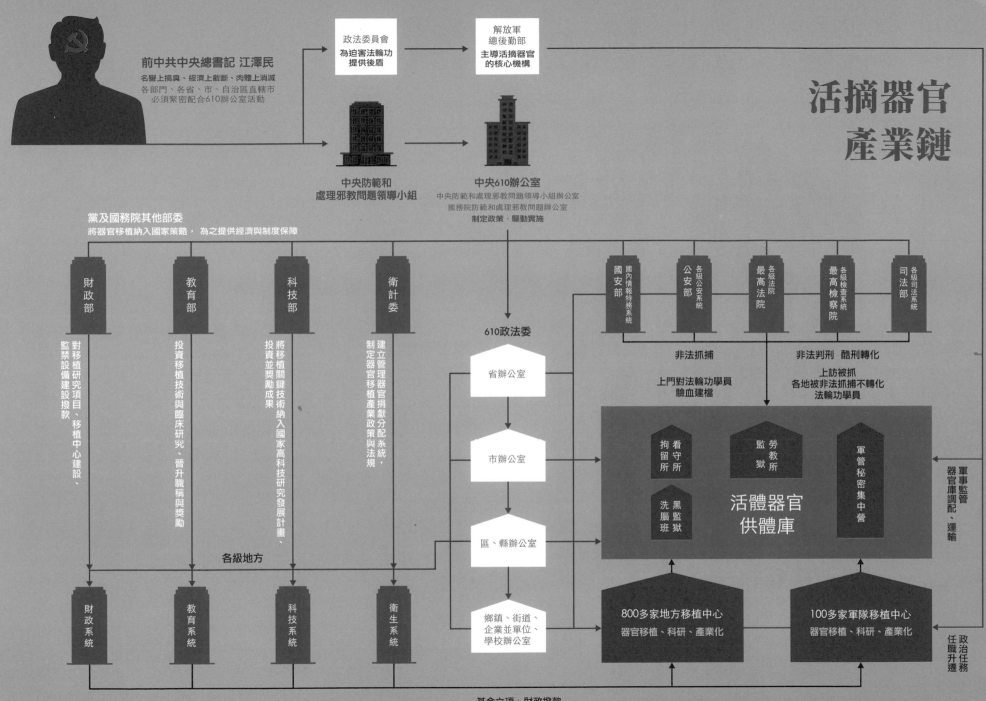

STOP ORGAN HARVESTING IN CHINA

制止在中國的活摘器官

伊朗｜協會精選｜ khosro ashtari

理念 / 中國政權強行摘取器官，是一種以良心犯的鮮血爲生的行業。

前往國際海報徵選官網，欣賞更多精彩且充滿寓意的海報。

摘，活器官

台灣 ｜ 優選 ｜ 張超維

理念 / 有很多醫療物資是帶著血帶著淚的，對於悲傷至極的家屬而言，血紅色般的緞帶禮物是充滿希望的，只不過在這源頭有像殭屍般的醫生們，正在把生命剝削的一乾二淨。

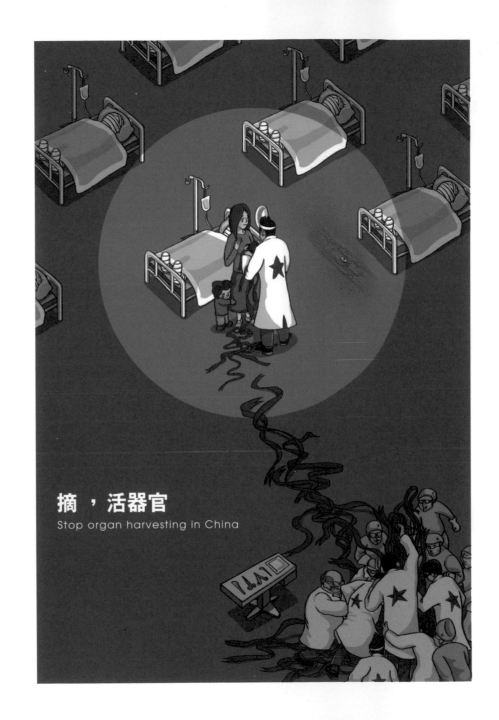

《國際立法行動》

INTERNATIONAL LEGISLATIVE ACTION

文 / TAICOT 編輯
圖 / DAVID ILIFF. License: CC BY-SA 3.0

上圖爲美國國會衆議院於 2016 年通過 343 號決議案。

中共大規模活摘器官並非法販賣、牟取暴利的罪行，自 2006 年被曝光以來，已有多個國家和地區通過決議案，立法或正在推動立法，譴責這一罪行，並阻止該國公民前往中國進行非法器官移植，以免間接成爲中共的幫凶。

■**美國** _2016 年 6 月 13 日 美國國會衆議院通過 343 號決議案，要求中共立即停止針對法輪功學員和其他良心犯的活摘器官行爲，結束對法輪功的迫害。

2017 年 4 月 25 日 美國密蘇里州衆議院通過 7 號 決 議 案（House Concurrent Resolution No. 7，HCR7），要求中共立即停止活摘法輪功學員和其他良心犯器官的行爲。

2018 年 11 月 24 日 美國最大的醫生組織 - 美國醫學會（AMA）年會上，一項旨在防止活摘器官的決議案被提出，並得到與會醫學界專家的支持。

2019 年 2 月 18 日 美國阿肯色州衆議院通過 1022 號決議案，譴責中共迫害法輪功和活摘法輪功學員器官的罪行。

2019 年 2 月 28 日 美國阿肯色州參議院全票通過 14 號決議案，譴責中共迫害法輪功和活摘法輪功學員器官的罪行。

■**西班牙** _2010 年「西班牙器官移植法」作修訂，開始實施法規，規定禁止本國公民到包括中國在內的任何國家接受已知是非法的器官移植手術，接受器官移植手術的人將面臨起訴。犯法者可判 3 至 12 年監禁。

■**以色列** _2012 年 4 月 以色列政府立法禁止以色列人到海外移植來源不明、非法的器官，並禁止保險公司支付以色列國民到海外移植器官的費用。

■**澳洲** _2013 年 3 月 21 日 澳大利亞參議院一致通過一項動議案，就聯合國和歐洲理事會提議的一項防止販賣器官、組織和細胞，打擊販賣被摘取的人體器官的國際協議，要求澳洲政府支援聯合國和歐理會的倡議，並反對活體摘取器官的行爲。該動議案在參議院獲得一致通過。

■**愛爾蘭** _2013 年 7 月 10 日 愛爾蘭議會外交事務及貿易聯合委員會舉行了關於阻止中共活摘器官的聽證會，所有議員全數到場，一致通過了阻止中共活摘器官的決議，並將敦促立法，阻止中共活摘器官的罪行。

■**歐盟** _2013 年 12 月 12 日 歐洲議會全體大會上，議員們投票通過議案，要求「中共立即停止活體摘取良心犯以及宗教信仰和少數族裔團體器官的行爲」。
2016 年 7 月 27 日 歐洲議會制止中共活摘器官的 48 號書面聲明，獲得 413 位議員的簽名支持。根據規定，不需要議會再投票表決，該書面聲明即成爲歐洲議會通過的決議。迄今，所有歐盟 28 個成員國都有議員簽署這份聲明，而且是來自歐洲議會裡的所有黨團。

■**義大利** _2014 年 3 月 5 日 義大利參議院人權委員會一致通過了 243 號決議（Doc. XXIV-ter, n. 7），要求義大利政府敦促中共立即釋放良心犯，包括法輪功學員，並對中共活摘器官的罪行展開全面調查。
2016 年 11 月 23 日 義大利參眾兩院通過有關販運器官用於移植的刑法規定：「任何人以任何方式或任何名義，或授權委託，從事非法交易、買賣活人的器官或部分器官，會被處以三至十二年有期徒刑，並處 5 萬至 30 萬歐元的罰金。」以及「任何人以任何方式，甚至通過電腦或遠端資訊處理技術，來組織、宣傳、推廣販運活人器官用於移植，會被處以三至七年有期徒刑，並處 5 萬到 30 萬歐元的罰金。」

■**中華民國台灣** _2015 年 6 月 12 日 台灣立法院院會三讀通過《人體器官移植條例》修正案，明訂民眾無論在國內外接受或提供器官移植，均應以「無償捐贈」方式爲之，違者最高處 5 年徒刑、罰金 150 萬元。若醫師涉及中介，最重可廢除執照。

■**挪威** _2017 年 7 月 1 日 挪威國會通過《器官移植法》修正案（lov54），並於 7 月 1 日起開始實施。這一修正案加大了對非法器官交易的懲罰力度，明確規定：挪威《器官移植法》的主要目標之一，就是要阻止與打擊人體器官販運。該項法律規定，禁止以謀取利益、商業用途爲目的進行器官、細胞或組織的摘取、移植和使用。如有違反相關規定，依情節輕重，將面臨罰款或 2 到 6 年有期徒刑。

■**丹麥** _2018 年 4 月 9 日 丹麥人民黨、紅綠聯盟黨及另選黨三黨派，聯合提出 V45 號提案。呼籲停止中丹之間在衛生領域的合作，直到中國當局實施透明可信的器官移植運作程序。

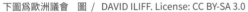
下圖爲歐洲議會 圖 / DAVID ILIFF. License: CC BY-SA 3.0

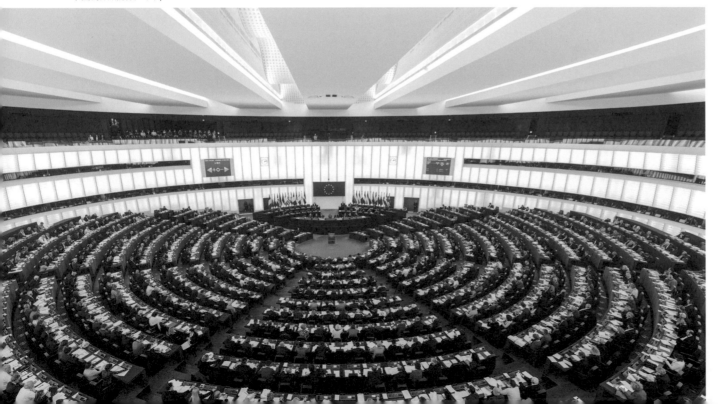

■比利時_2019 年 4 月 2 日 比利時聯邦議會衛生委員會一致通過一項提案，所有參與「器官移植旅遊」過程的個人或團體，包括進行器官摘除或移植的醫護人員、組織器官旅遊者或機構、接受國外器官移植的病人，都將受到懲罰，最高刑期可達 15 年。

2019 年 4 月 25 日 比利時聯邦議會通過刑法修訂條例，嚴懲通過買賣人體器官謀取暴利的商業行為。修改相關法律的初衷，除了針對伊斯蘭恐怖組織和巴爾幹戰爭中發生的器官買賣和盜取之外，也是對歐洲議會 2013 年以及 2016 年關於中共活摘良心犯器官謀取暴利決議的回應。

這項新的法律修改提案，加重了對涉及器官買賣牟利的組織及個人的懲罰。特別是導致被害人死亡，或者是參與組織犯罪的，最高量刑可達 20 年，並處最高 120 萬歐元的罰款。

2019 年，由於比利時聯邦議會通過刑法修訂條例，使比利時成為繼以色列、西班牙、義大利、阿爾巴尼亞、摩爾多瓦等國之後、又一個通過立法加大打擊非法器官交易的歐洲國家。

■加拿大_2019 年 4 月 30 日 加拿大國會全體通過以打擊活摘、非法販運人體器官為宗旨的《S-240 法案》。在正式成為法律前，該法案將被提交到參議院進行最後審閱。該法案涉及兩方面法律：一個是刑法，將在海外移植未經許可的器官視為刑事犯罪；二是涉及到移民及難民保護法，即不接受非法器官交易參與者以移民或難民身分進入加拿大。

核心考驗

1944 年二戰即將結束時，納粹把 THERESIENSTADT 集中營粉飾成一個非常快樂的地方，他們給那些被關押的人衣服以及娛樂設施。然後國際紅十字會的人來了，他們沿著小心建構的路徑參觀了集中營，並和人們交談使他們認為這是個很不錯的牢房。紅十字會的人就把這些報告給了國際社會，之後納粹還拍了一個宣傳片，猶太人的孩子穿的很漂亮，微笑，開心的玩遊戲，讓國際社會的人認為猶太人並沒有被屠殺。

中共現在也在國際社會上聲稱新疆的大量集中營為「學習中心」，器官移植是「公平公正、充滿愛心」的，他們目前正在做一樣的事情，是納粹手法的又一次上演。

隨著世界各國患者紛紛赴中國進行器官移植，活摘器官已成為全球性的犯罪。這場從 2000 年開始的反人類暴行，不僅前所未有，更可怕的是暴行還在繼續。

這是我們這個時代的一個核心考驗，我們無可迴避！

— Ethan Gutmann

《你的器官價值多少？》

HOW MUCH IS YOUR ORGAN WORTH?

圖、文 / TAICOT 編輯合成

CITNAC（中國國際移植網絡援助中心）成立於中國醫科大學附屬第一醫院移植研究所。它的網站在活摘器官暴露後很快關閉，這是存檔的頁面資料。此外，中國南方周末報導：「東方器官移植中心的快速增長帶來了巨大的收入和利潤。據此前媒體報導，僅肝臟移植就爲該中心帶來了 1 億元的年收入。」

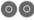
眼角膜
$30,000 美元

肺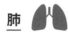
$150,000 ～ $170,000 美元

心
$130,000 ～ $160,000 美元

肝
$98,000 ～ $130,000 美元

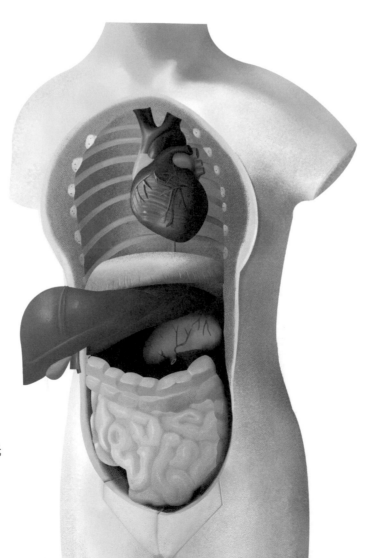

肝、腎
$160,000 ～ $180,000 美元

腎、胰腺
$150,000 美元

腎
$62,000 美元

臺灣國際器官移植關懷協會

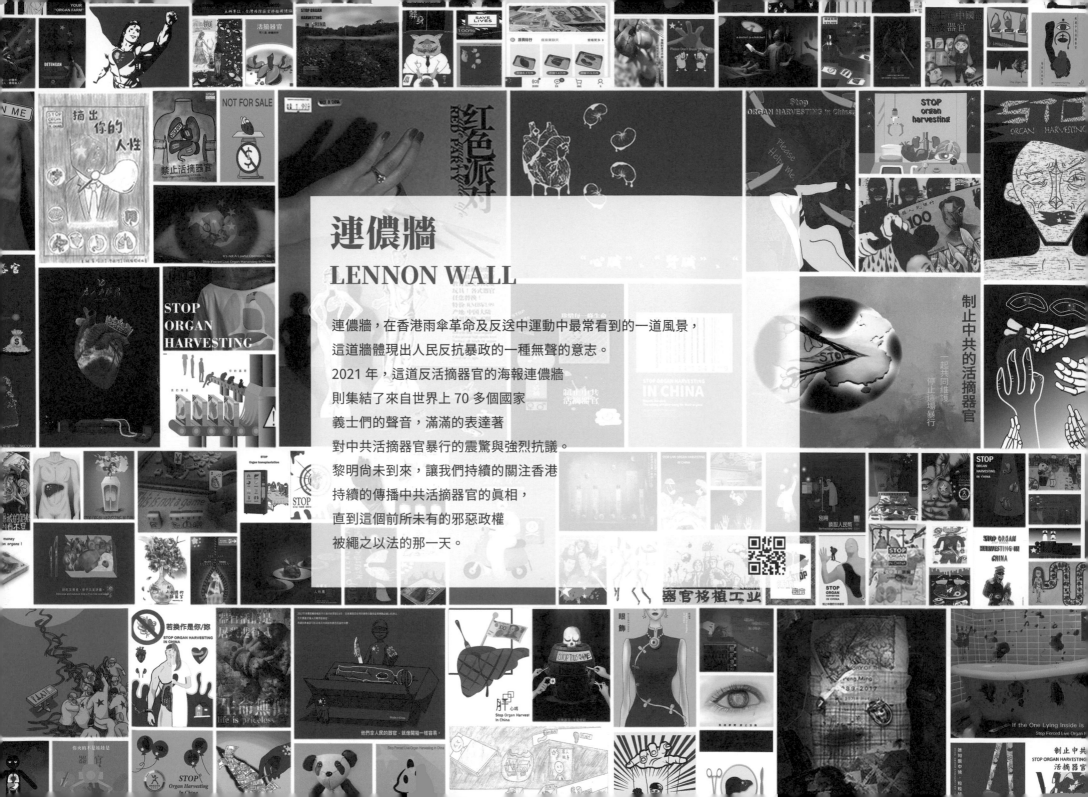

連儂牆
LENNON WALL

連儂牆，在香港雨傘革命及反送中運動中最常看到的一道風景，
這道牆體現出人民反抗暴政的一種無聲的意志。
2021 年，這道反活摘器官的海報連儂牆
則集結了來自世界上 70 多個國家
義士們的聲音，滿滿的表達著
對中共活摘器官暴行的震驚與強烈抗議。
黎明尚未到來，讓我們持續的關注香港
持續的傳播中共活摘器官的真相，
直到這個前所未有的邪惡政權
被繩之以法的那一天。

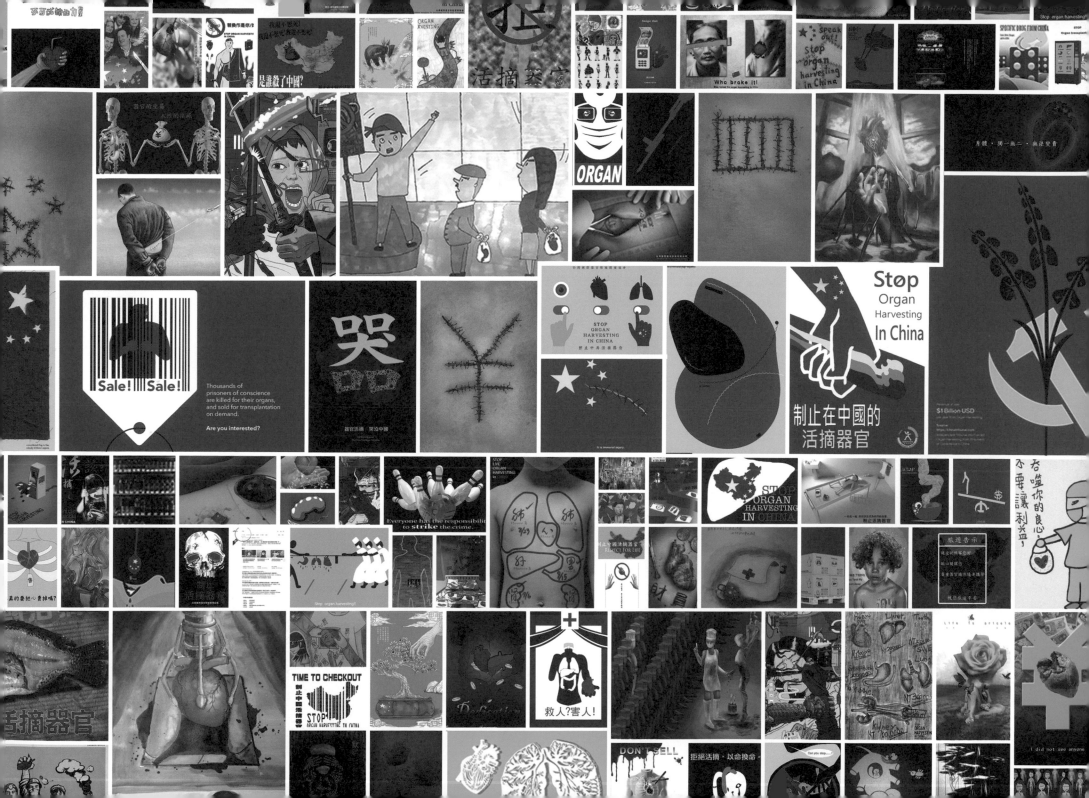

反活摘之世界宣言

聯合國大會期間，「反活摘世界峰會」26 日閉幕式，歐、美、亞洲的 5 個非政府組織，聯合發布《反活摘之世界宣言》，呼籲全人類連署支持，共同制止中共活摘器官的暴行。宣言目前共有七種語言文本，可在官網下載，並加入連署支持。

下 載 連 署

作　　者	TAICOT 編輯部
編　　輯	陳怡文、駱羿如
校　　對	黃裕峰
封面設計	FreeImage Studio
插　　畫	FreeImage Studio、葉上達、劉曉韻
排　　版	海流設計
出　　版	台灣國際器官移植關懷協會
電　　話	886-2-2756-9756
網　　址	www.organcare.org.tw
臉　　書	www.facebook.com/OrganCare.tw
地　　址	100 臺北市忠孝西路 1 段 50 號 17 樓之 31
規　　格	21cm × 29.7cm
定　　價	新台幣 180 元
Ｉ Ｓ Ｂ Ｎ	978-626-96008-0-9
出版日期	2022 年 4 月

國家圖書館出版品預行編目 (CIP) 資料

TAICOT 特刊：制止中共活摘器官海報徵選大賽 / TAICOT 編輯部作 . -- 臺北市：台灣國際器官移植關懷協會，2022.04
52 面；21 X 29.7 公分

ISBN 978-626-96008-0-9(平裝)

1.CST: 海報 2.CST: 器官移植 3.CST: 作品集 4.CST: 中國

964.4　　　111005447